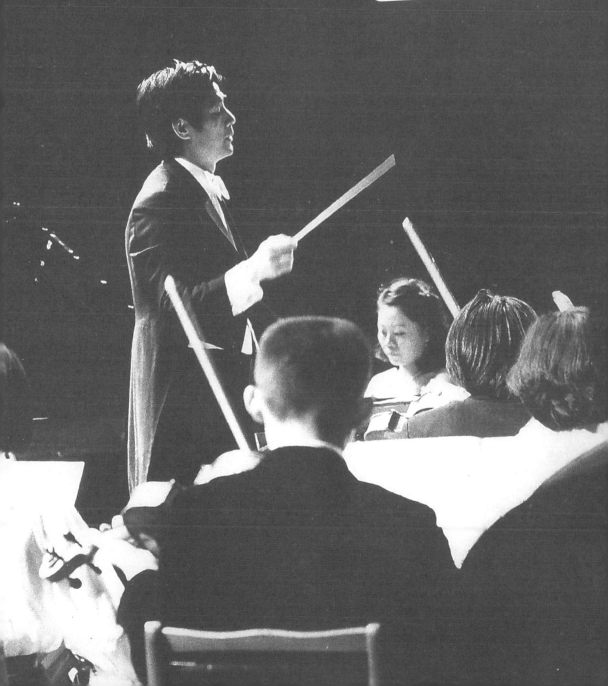

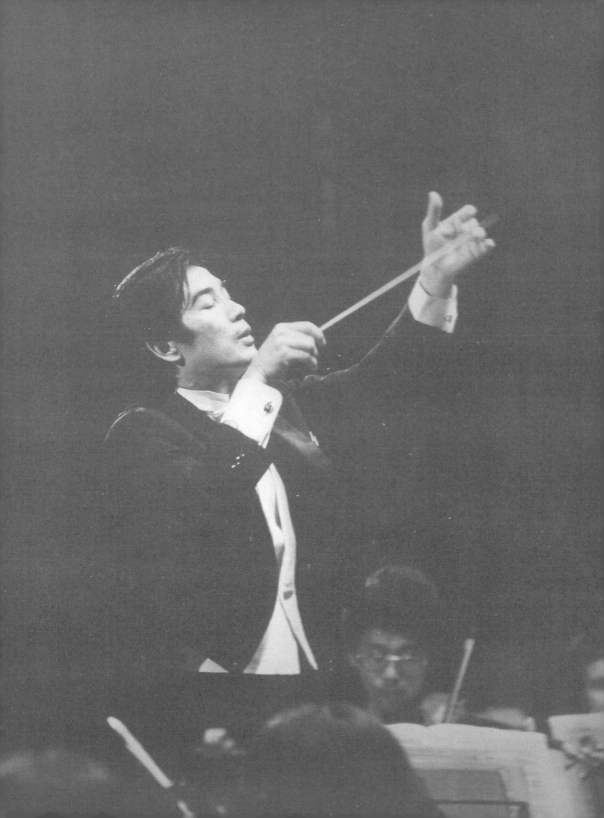

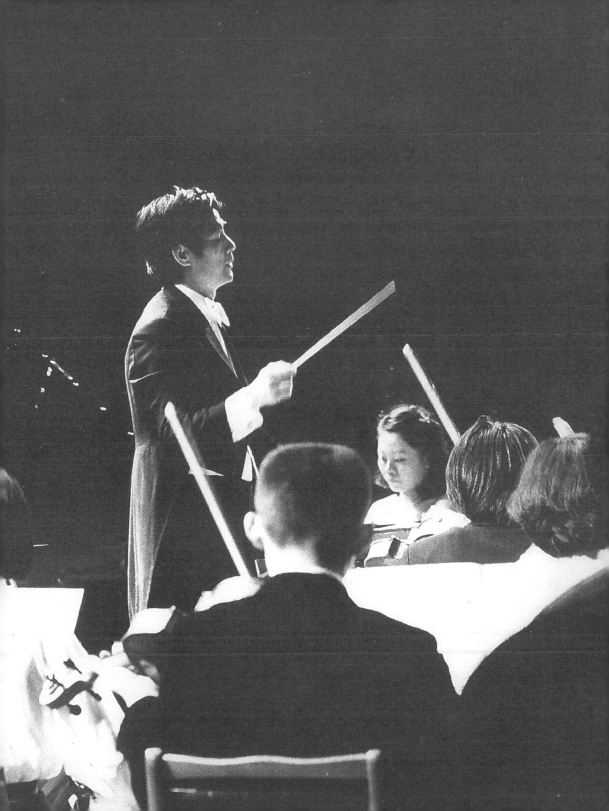

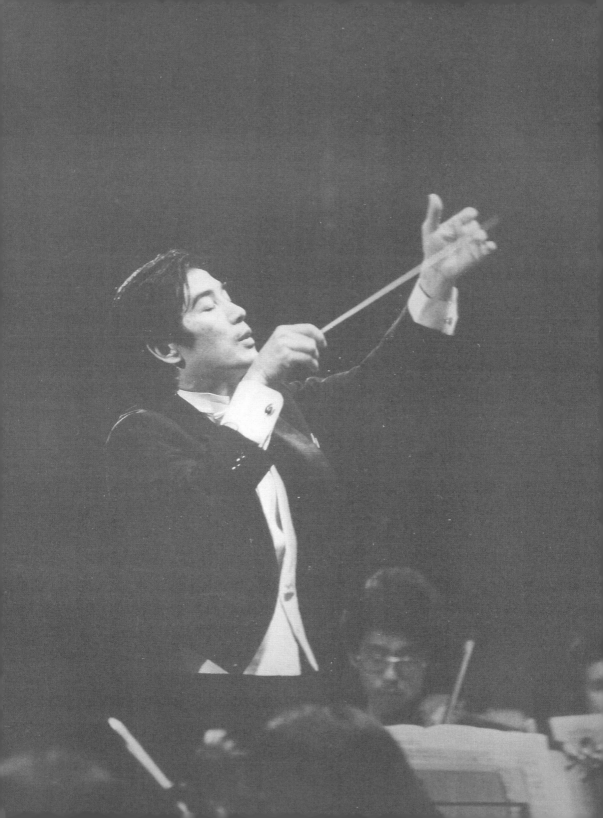

走一個世紀的音樂路──
廖年賦傳

羅基敏 著

華滋出版

傳主序

　　民國九十八年，以「首位憑藉一己之力籌組大型私人交響樂團，活絡臺灣樂壇，對於國內音樂環境的改善及素質的提升，貢獻卓著，持續四十餘年從未間斷，擔任樂團指揮，經常演出本國原創作品，參加國際演出活動，屢獲獎項，長期培育國內音樂人才達半世紀，影響深遠。」為得獎理由，榮獲第十三屆國家文藝獎，也是國家文藝基金會設置以來首位獲獎的指揮家。

　　獲獎之前正好由國立臺灣師範大學音樂研究所的研究生黃靖雅小姐以音樂家的生平為研究主題來做訪談。靖雅在訪談的過程中所擬定問題的細膩及深度，以及其鉅細靡遺地查證我過去所經歷的點滴，讓我發現，在我成長過程中，許多我認為理所當然，毫不特別的事情，對於年輕一代而言卻是難以想像地困難，這讓我覺得十分稀奇。於是我開始構思編輯以及出版一本回憶錄。而靖雅的研究論文指導教授恰好是知名音樂學者羅基敏教授，所以我徵求羅教授的意見，由她擔綱回憶錄的撰寫、編輯以及出版等事宜，她欣然接受我的請託，在這裡表達感謝之意。再者，羅教授接受我的請託以來，日以繼夜對問題的追蹤以及查證，甚至於休假旅行期間都未曾間斷撰寫工作，對於她如此嚴謹的治學態度，謹表十二萬分敬佩。

2014 年十月二日

傳主序 iii

目 次 iv

作者前言 vii

音樂的磁吸 (1932-1949) 1
我的父母 2
漢文老師的大家庭 4
土城國校 (1939-1945) 9
板橋初中 (1946-1949) 16

音樂的啟蒙 (1949-1952) 21
北師音樂師範科 (1949-1952) 22
鋼琴與聲樂之外：小提琴與樂團 30

多元的音樂工作嚐試 (1952-1983) 33
國校音樂老師 (1952-1955) 34
與省交結緣 (1955-1973) 36
兒童歌謠寫作 (1953-1964) 42
其他作曲嘗試 (1965-1983) 48

影響深遠的音樂前輩 53
恩師戴粹倫 54
亦師亦友的業師蕭滋 63

精益求精：出國進修（1976/77, 1990/91） 　69

前進維也納（1976-1977）　70

外一章：談資賦優異生出國與音樂班　76

紐約布魯克林學院（1990-1991）　80

建立音樂家庭（1957至今） 　83

妻子陳盧寧　84

長女廖嘉齡　93

長子廖嘉言　99

次子廖嘉弘　103

愛與音樂的教育理念（1952至今） 　109

高徒出名師　110

人專教職　116

國立臺灣藝術專科學校（1977-2011）　119

樂團專業（1955至今） 　131

演奏與行政　132

由「聯合實驗管絃樂團」到「國家交響樂團」　135

由「臺北縣交響樂團」到「新北市交響樂團」　140

指揮的執著　144

「世紀」一生（1968至今） 　149

「世紀」的誕生　150

「世紀」的幕後功臣：家長與老師　155

出國巡演 161

「世紀」走過的路 167

不以音樂謀利 173

回首音樂路 177

一生感恩 178

半生世紀 182

遲暮心語 186

附錄一：我國現行音樂教育學制與師資的探討 190

廖年賦

附錄二：樂團管理要點 208

廖年賦

廖年賦生平大事記 214

黃靖雅、黃于真 製表

廖年賦歌謠創作一覽表 221

黃靖雅 製表

作者前言

　　2010年秋的某一天，接到廖年賦老師的電話，希望我幫他寫本傳記。我當下不知如何回答，因為，黃靖雅的碩士論文即是以他為研究對象，而且一如往例，國藝會亦將會出一本他的傳記。廖老師很快就察覺到我的遲疑，他告訴我不要管那些正在進行中的論文或書，他認定的傳記只有一本，就是希望我幫他寫的這一本。既然廖老師看出我的考量，身為晚輩，只能「恭敬不如從命」。於是我回答：「至少要等靖雅的碩論完成後，才能思考如何動工。」廖老師表示，只要我答應，他都可以等。

　　2011年夏天，靖雅論文終於完成，我也依言開始思考要如何進行這份高難度的工作。在指導靖雅論文過程中，對於收集資料、進行訪談、架構論文等問題，我們多次討論，論文裡多少有我對於該如何呈現廖老師的想法，我必須超越這些，才有可能開工。要如何超越，實在是個大難題。在重新閱讀靖雅提供的資料後，找到一些可以再補充的細節部份，再數度訪談廖老師。在這幾次訪談裡，以與過去不一樣的角度觀察廖老師，書寫的方向慢慢浮現出來。

　　我決定用第一人稱的方式書寫廖老師，不僅可以跳脫有關廖老師所有文字著述的模式，還可以呈現我在訪談時感受到一位仁慈長者回憶一生的感覺。經徵得廖老師的同意後，我開始摸索這個我從未嘗試過的寫作方式。身邊許多人警告我，第一人稱很難寫，事實的確如此。經過幾個月的摸索，終於慢慢上手。全書雖是以第一人稱寫成，寫作的角度實則全由我決定，其中若有觀察角度的誤差，責任也全在我。在此特別要感謝廖老師對我的完全信任，讓本書可以順利完成。

在我成長的過程中，世紀樂團一直是個很特別的概念。第一次和廖老師直接接觸，是在我偶然於藝專兼課的那一年，有一天在音樂科遇到他，他主動和我打招呼，親和的態度和口吻，很讓我這後生晚輩受寵若驚。我到師大專任後，在系上見面的機會更多了，廖老師的白髮、壽眉、笑咪咪的雙眼，是他給許多人的印象。在校外的不同場合，則讓我看到這位隨和長輩堅持藝術和人格的面向，令我敬佩。衷心期盼這本廖老師的傳記亦能給予讀者如此的印象。

為了讀者閱讀方便以及行文順暢，全書的年份標示以西元為主，僅於臺灣甫光復時用民國對照，彰顯時代的變遷。文末附上兩篇廖老師未曾出版的講稿，可以一窺他對音樂教育以及樂團運作的關懷、思考與經驗，並以列表方式呈現廖老師走過的音樂人生以及他少為人知的兒歌創作。嘉齡與嘉弘姐弟找到當年於維也納獲獎的演出錄音，予以整理並數位化，成為本書最有價值的附註與紀念。

感謝黃靖雅慷慨提供她於寫作碩士論文期間收集整理的各式資料，並應我所需，整理廖老師提供的資料與照片，更協助製作列表；沒有她的前置工作，本書之完成將遙遙無期。黃于真協助進行與廖老師的訪談、收集整理資料、協助製表、與我對話，給予我不同角度的寫作思考方向，在此表達感謝之意。世紀交響樂團的前後任秘書對於本書均有所協助與貢獻，特別是育朱與芷菁，讓我和廖老師可以 e 化保持聯繫。感謝張偉明協助校稿，看到許多作者視而不見的錯別字。高談文化許總編以及同仁們本著製作好書的堅持，為這本傳記量身打造別具氣質的美感，在此一併致謝！

羅基敏

2014年十月四日

音樂的磁吸
(1932-1949)

廖年賦在一個沒有什麼音樂的環境裡成長，

些些個偶然，

他展現了小小的音樂才華，

更多的偶然，

讓他被音樂吸引著，走進音樂的天地。

我的父母

　　我的出生年份有三種寫法：昭和七年、民國廿一年、1932年。由這三種寫法可以感受到在臺灣出生的我們這一代的日本背景，這個背景對我們一生有很大的影響，只是程度和層面的不同。

　　我的生日是五月五日，農曆三月三十日。依日據時代的戶籍寫法，我在臺灣臺北州海山郡土城庄柑林埤出生。小時候聽家裡人說，我們廖家好幾代前就從雲林搬來，現在有一本廖家宗譜，就是雲林地方的廖姓家族出的；我們跟柑林埤的廖家是否有關係，就不知道了。我的父親是廖萬修（1877-1948），母親廖曹阿有（1895-1938）。兩人年紀差很多，因為母親是繼室。我是家裡第十個孩子，第五個兒子，是我母親生的第四個兒子。這個說來複雜的情形，在我們這個世代一點都不特別。

　　當年，大媽婚後連著生了兩個女兒，依照當年的習俗，如果想生兒子傳宗接代，得要先收養一子，於是領養了親戚的孩子做家中的長子，也就是我的大哥廖年景。不幸地，大媽健康情形不佳，不久後過世，父親再婚，娶了母親。家母進門後，不負期待，連生兩個兒子。當時的習慣，都會請算命仙來，為兒女批八字；我們都叫他們「唐山仙」。八字一批，二哥命中缺土與水，就沒有依輩份

「年」字命名，由唐山仙幫他取名圻洲。後來的孩子，不知為何，沒有再以算命取名。所以，三哥就依輩份命名年豐。之後，母親又生一女一子，叫廖淑女與廖年琛，接著生兩個女兒廖玉帛與廖淑玉，不久後，我就出生了；那時媽媽已經三十七歲，我是她生的第七個孩子。在我之後，她又生了個妹妹廖玉釵和弟弟廖年魁。在那個時代，生九個孩子算是普通，今天看來，對女性

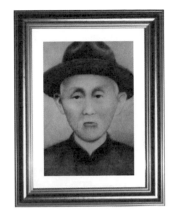

廖年賦父親廖萬修畫像

的身體應是很大的負擔。或許因為如此，生最後一個孩子時，母親健康狀況已經不是很好，產後不久，就過世了。弟弟或許吸吮母親奶水被傳染，未足歲亦夭折。那時我才六歲，成了家中的么兒。我對夭折的弟弟幾乎全沒記憶，小時候的事情，很多是長大以後聽哥哥們說才知道的。我對媽媽的記憶也很模糊，只有一張小時候媽媽抱著我的照片，時間久了，也泛黃不清。這是我一生裡很大的遺憾。

我出生時，父親已經五十五歲，他過世時，我也有十六歲了。那時我剛上初三，開學沒多久。一天早上我去學校早自習，才剛到教室，家裡長工就來找我，說父親狀況不好，我趕緊三步併一步地跑回家裡。到家時，父親已經在睡覺了，人家說，一位臺大的醫生剛幫他打過針，讓他能好睡，

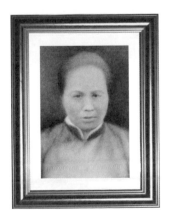

廖年賦母親廖曹阿有畫像

3

打完後，他就一直睡。等哥哥姐姐回來以後，大家將父親搬到大廳，準備讓他在大廳走，我在旁邊一直哭。到了半夜天快亮的時候，父親過世了，今天回想起來，他看起來很好走，也是福氣。

漢文老師的大家庭

我的父親是村裡著名的漢文老師，他出生時，臺灣還是清朝的領土。父親小時候唸私塾，四書五經都讀過，浸淫在漢文化裡長大，一心想要考秀才。1894年甲午戰爭後，一切起了變化。1895年，中日簽訂馬關條約，臺灣被割讓給日本，在殖民統治下，大環境改變了，對我們家影響很大。

> 66 我的父親是村裡著名的漢文老師，他出生時，臺灣還是清朝的領土。99

家裡原本開有酒廠，賣酒跟酒糟，那時生意做很大，也有賣到福州去，哥哥還被派去福州管分公司。日本人統治時，將酒改成專賣，酒廠無法繼續經營；我小時候喜歡在大酒缸裡玩，長大後，才知道家中為什麼有那麼多的大酒缸。酒廠收起來，固然

影響家中生計，但還可以靠收佃農租金維持生計。我記得小時候家裡附近有土城庄的「組合」，這是個像現在農會的組織，「組合」裡有碾米設備，稻穀經過碾米機碾成白米後，從機器尾端小孔送出來，在白米出口處有一個活動孔蓋，開開闔闔的，看起來很好玩，我覺得很好奇，就用手把孔蓋壓住，讓稻米出不來，於是整臺機器就停掉了，碾米的阿伯看到，追著我邊跑邊罵。現在想起來，我小時候真的很調皮。

對父親而言，日本人來，更痛心的事情是科舉制度被廢除，考秀才的願望落空，終生遺憾。也因為這些原因，父親很恨日本人，也始終認同漢文化，絲毫不受外在大環境影響。甚至在戰爭時期，物資缺乏的年代，臺灣人如果改日本姓，可以有特別配給，對於人口眾多的家庭，引誘力不可謂不大，但是父親從不考慮改姓。他的堅守漢文化，更可以由他熱中於教授漢文一事看到。

日本人來了後，沒有了教漢文的私塾，不過，還是有許多人想學漢文。父親教漢文不以營利為目的，只要有心學，他一概傾囊相授，學費完全不是問題。他的漢文學生遍及各種年齡層，也有日本人，甚至還有日本警察，他們會腰間配著刀來上課。我們家那時可以說是土城地區的漢文中心，鄉里都非常尊敬父親，稱他「查某仙」，這個稱呼是有來頭的。據兄長陳述，父親是早產兒，小時候體弱多病，當時的迷信是取一個不雅的叫名，會幫助小孩健健康康地成長，於是就叫他「查某囝仔」，果然父親健康地長大了。成年後，大家仍習慣叫他「廖查某」，後面加個「仙」，是老師的尊稱。漢文學堂的興盛，也讓我們家人來人往，非常熱鬧。學生們來上課時，會帶來各式各樣的束脩，聊表心意，就像古時的傳統一般。在物資缺乏的年代裡，學生們的束

脩還是很重要，例如有些學生會帶自己家中養的雞來，直到今天，我都還記得雞腿的可口美味。

父親以閩南語教漢文，帶大家唸三字經、千字文、論語等等漢學經典。他不僅教他人，也要求子女學漢文。父親教子女的方式，匠心獨具。他為我們每個孩子各準備一本專屬教本，由三字經開始教，之後是千字文，每天教完一句，就畫上紅圈記號。每個人的學習情形不同，書本上的註記也會有所不同，所以每個人都要有一本自己的教本。我從小就很會背誦，學東西很快，所以很得父親歡心。每每父親晚上有空時，會帶著我一同走路去土城，大約要走個廿多分鐘。一路上，父親會要求我將最近幾天教的書背給他聽，如果背得好，到了土城街上，就有好吃的東西獎賞。在父親的教導、要求和鼓勵下，我用閩南語背了許多古文。除了背古文外，父親還教我們用毛筆寫書法。後來上日本國校時，學校也有教毛筆寫字，但是，日本老師教的拿法跟拿鉛筆一樣，讓我很不習慣。或許是物資缺乏吧，在家裡，是用報紙摺出格子練習寫書法。

雖然和父親相處的時間不長，但是感謝他的教導，讓我在那個時代，還可以在充滿漢文化的環境長大。不僅如此，那時沒有人會想到，這些漢文對我日後的升學，竟有很大的幫助。

6

廖年賦娃娃照

❝ 父親以閩南語教漢文，帶大家唸三字經、千字文、論語等等漢學經典。他不僅教他人，也要求子女學漢文。❞

父親留給我的回憶，除了漢文外，還有音樂。父親有位朋友阿壽叔，在「臺北放送局」工作。這個單位由臺灣總督府交通局遞信部於1930年成立，位於新公園，即是今日臺北二二八紀念館所在。「臺北放送局」的主要目的在於政令宣導，但是，對年幼的我來說，它讓我聽到許多歌曲，可說是我音樂啟蒙的開始。阿壽叔來家裡做客的時候，都會教我唱日語歌，唱個一兩遍，我就學會了。今天回想起來，他可算是第一位讓我展現音樂才能的長輩。或許也是這樣，我至今都還記得阿壽叔，他當年教我的歌，我也還記得：阿壽叔教我唱的是《旭日東升》。不僅如此，我自己聽收音機廣播時，也學會唱些曲子，有一首是《海之歌》。這些曲子，黃靖雅寫碩士論文時，還真的找到了曲譜，不過歌名有些出入，前者是《愛國行進曲》，後者是《海行かば》。為什麼有這些差別，我不知道，或是後來出版歌曲集時，曲名改了。今天回頭想來，這些歌曲不外乎是日本軍歌及愛國歌曲，歌詞裡反映了濃濃的日本帝國主義思想，只是我那時候年紀小，好聽的是旋律，自己能很快學會、記住，至今都還能流利地唱出，是人生的一件得意事，至於歌詞在說什麼，當時就未在意，今天更記不得，也更無所謂了。

除了廣播外，電影音樂提供了另一個聽歌的來源。2011年下半年，我看到電視報導李香蘭的電影《莎韻之鐘》，聽到主題曲的旋律，驀地想起，幾十年前，我曾經與哥哥在臺北延平北路的第一劇場看過這部電影。當年，哥哥廖年豐偶而會帶我去臺北看電影，

他騎腳踏車，我坐在前面橫桿上，坐上半個小時，到達臺北時雙腳又麻又疼，但是能看電影，就很開心了。就算沒能跟去看電影，哥哥姐姐們看完電影留下來的「本事」（Program），我會小心收藏起來，不是因為上面的劇情說明，而是因為上面有電影配樂的簡譜。我還記得，曾經在日本電影裡，看到過指揮帶領小樂團演出的畫面，只是我家全無音樂背景，那時候看到，並沒什麼太多感覺。

雖然父母早逝，但是我有很多兄姐，而且因為我是么子，兄姐都很疼愛我，他們很早就代替了父母的地位，一路照顧我成長。

土城國校 (1939-1945)

　　母親過世的第二年，昭和十四年 （1939年，民國廿八年），
我進入土城公學校就讀。當時的日本學校一年有三學期，第一學
期由四月開始，第二學期九月，第三學期一月。我五月五日出
生，趕不上四月一日的入學日期，等到次年入學時，都已經快七
足歲了。兩年後，1941年三月一日，臺灣總督府頒佈「國民學校
令」，將所有專收日本人的小學校以及專收臺灣人的公學校一律
改稱為國民學校，並於同年四月一日開始實施，「土城公學校」
改稱為「土城國民學校」，是我畢業時的校名，也是今日土城國
小的前身。

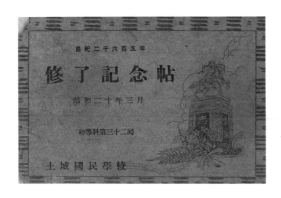

廖年賦土城國民學校畢業紀
念冊封面。（昭和二十年，
1945年）

　　1937年，中日戰爭爆發，剛開始時，臺灣尚未被捲入。1941年十二月七日，日軍偷襲美國夏威夷的珍珠港，引發太平洋戰爭，慢慢地，臺灣也被捲入；此時，我正在唸三年級。到了戰爭末期，美軍幾乎天天空襲，躲警報都來不及，不太可能在教室上課。我記得那段時間，幾乎都在室外上農業課跟體育課；農業課就是在大漢溪邊種菜、體育課就在河邊游泳。菜長出來後，就全班同學分一分，帶回家加菜。這樣的學校生活，小孩子當然覺得很開心，但回頭想來，那幾年其實都沒唸什麼書，虛擲了寶貴的成長時光，實在可惜。最明顯的就是日文的學習，在學校上課都是用日文，也念到了六年級，但是日文程度並不好，一般日常用語還可以講，但要用日文讀書就不行了。

土城國民學校的老師，後排左二為吳生老師，前排右三為菊原欣一郎（林石頭）老師。

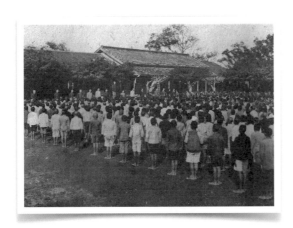

土城國民學校朝會。

　　除了對戰爭的印象外，唸國校的生活裡，還是有不少值得回味的點滴。那個時候，所有的課程皆由導師任教，包括音樂；在土城公學校時期，音樂課的科目名稱為「唱歌」，改制為國民學校後，才稱為「音樂」，其實主要還是唱歌。不管是「唱歌」或是「音樂」，都沒有教科書，主要就是學唱日本歌謠，老師唱一句，學生跟一句，當然也沒有教看樂譜。學校有一臺直立式鋼琴，但並沒有被用在音樂課上，而是保存在辦公室當寶貝，只有老師才能去彈。不知怎麼，我對這臺鋼琴印象很深。土城公學校有頂埔和清水兩個分校，分校有小風琴，本校才有鋼琴。日後走了音樂的路，再來看這件事，我發現，連殖民地的國校都有風琴和鋼琴，由這一點，可以看到日本政府對音樂的重視。話說回來，國校的音樂課，除了讓我可以高興地唱歌外，並沒有為我增加任何音樂的常識。

　　❝ 我發現，連殖民地的國校都有風琴和鋼琴，由這一點，可以看到日本政府對音樂的重視。❞

　　不過，這些音樂課，還是對我日後的人生有間接影響。我會唱歌，也會表演，這些才華很快就引起老師們的注意。學校有一年舉辦一次的遊藝會，由老師找學生上臺演出。遊藝會的表演項目為戲劇與歌唱，我兩樣都會，自然被老師注意，年年上臺表演。三年級的導師吳生就指定我上臺演出。除了演過日本軍人之外，最讓我得意的是我的歌聲，老師要我在合唱團的前面獨唱，出盡風頭，在校園裡，被大家封為「獨唱先生」。後來走了音樂的路，我才瞭解，小時候老師教我唱歌，持續地以高半音向上唱，原來是聲樂訓練的方式。

　　我對吳生老師還有不少記憶。他跟學生很親近，家住樹林，來土城教書，住在教師宿舍。禮拜六時，常常邀他喜歡的學生到

廖年賦那一班「六年一組」，後起第二排左二為廖年賦。

六年一組　增産の一日

六年二組　勝利の日まで

六年三組　銃後乙女もこの意氣で

土城國民學校當年上課的情景。

土城國民學校校門。

宿舍過夜，第二天早上，煮飯給我們吃。宿舍外面種有木瓜，木瓜熟了的時候，他會摘下木瓜，切給我們吃。國民學校的老師裡，除了吳生外，一、二年級的日籍老師相澤誠，我也蠻喜歡的。至於五、六年級的臺籍老師林石頭，就沒什麼特別的記憶，只知道他後來改名菊原欣一郎。

國民學校的日子裡，我在課後，開始喜歡看野臺戲。不過，我感興趣的，倒不是舞臺上在唱什麼，而是樂師手上的樂器。我仔細觀察這些樂器和演奏方式，再土法煉鋼，嘗試著自己做樂器。我用竹竿鑽幾個洞，試著吹，竟可以吹出聲音來，自己很得意，只可惜怎麼樣都吹不出旋律。我還試著找些粗一點的竹子，

鑽洞後，綁上縫衣線，再另外找支竹子，也綁上縫衣線，當做弓來用，只是這次怎麼拉都拉不出聲音來，完全失敗。很多年後，我終於知道當年實驗失敗的原因何在，笛子要吹出好聽的旋律，鑽洞的位置是一大學問；二胡的絃則不是縫衣線能代替，弓要拉出聲音，更是一門專業。

　　土城公學校的時光，雖然沒有學到很多該學的東西，但是讓我發現自己對音樂的興趣和才華。「凡走過，必留下痕跡」，這段時日也算沒有白過。

土城國民學校的老師，後排左二為林石頭（菊原欣一郎）老師，中排左三為相澤誠老師。（出自土城國民學校畢業紀念冊，昭和十八年，1943年）

板橋初中 (1946-1949)

　　1945年，民國三十四年，中日戰爭結束，日本將臺灣歸還中華民國。父親由廣播中聽到日皇宣佈無條件投降時，高興地老淚縱橫，那個情景，我至今難忘。剛光復的時候，一切都很亂，在鄉下地方，有些人會去找日本人的「走狗」報仇，行徑有如流氓。在如此的動盪裡，大家都自顧不暇，也沒人會思索，我這個國校剛畢業的小孩，下一步要怎麼走；更何況，家中的兄姐們都只有國校畢業。我的小小腦袋裡，天真地以為，光復了，可以不必唸書了，也就玩了一年。一年後，民國三十五年九月，臺北縣立板橋初中成立，一切開始不一樣了。

　　臺北縣立板橋初中後來於民國三十九年八月開始試辦高中部，再於民國四十一年八月改制為臺灣省立板橋高級中學；精省後，省立高中均改成國立，於是它於2000年二月一日改名「國立板橋高級中學」。2010年年底，臺北縣升格為院轄市後，改稱「新北市」，國立高中改隸院轄市，於是它又改名，現在叫「新北市立板橋高級中學」。雖然我只有在那裡讀初中，卻被視做那裡的校友，2007年五月十二日，板橋高中頒給我第二屆傑出校友獎牌，我覺得很榮幸。

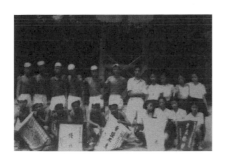

板橋初中留影。後排左四為廖年賦。

民國三十五年的時候沒有聯考，初中都是各個學校單獨招生。既然學校離家近，我就和同學鄰居一起結伴去考，很多人沒考上，我不但考上了，而且成績很好。主要的原因是考試科目有一科為漢文，方式為用臺語唸一段漢文。從小父親就要求孩子們要背三字經、弟子規，雖然那時不知道意思，但就是要背。在考前，他再特別教我，考起來自是得心應手，成績好到讓老師好奇地問「你為什麼都會？」當老師聽到是我父親廖萬修教的，馬上說是「查某仙」，連呼難怪難怪；這是我生命裡最以父親為傲的時刻，那時他已經六十九歲了。至於在漢文外，還有考哪些科目，我已經想不起來，應該也不重要吧！

就這樣，我成為板橋初中的第一屆學生，也是全家唯一一個唸初中的小孩。回想起來，我運氣很好，雖然晚一年上初中，卻是學校好，離家裡又近。看來，糊塗地玩掉的那一年，也是老天的安排。

國校晚了快一年入學，畢業後又玩了一年，我卜初中時，比同班同學幾乎大了兩歲。初三開學後不久，父親過世。初中這三年，對我來說，是開

廖年賦板橋初中畢業證書。

始體會到人生無常的階段。上初中,還有另一個要適應的狀況:語言。我們從小在家都是說臺語,讀漢文也是用臺語。上國校後,學校裡要講日文;光復後讀初中,要用國語。這樣同時使用不同語言,對小孩來說,不是很大的問題。回頭想來,應是在成長期間,習慣了一再地學習和轉換語言,多年後,我先後到維也納和紐約進修,也理所當然地,學習當地使用的語言,我從未想過,學這些語言是否很難,反正就是要學啊!

> 66 我們從小在家都是說臺語,讀漢文也是用臺語。上國校後,學校裡要講日文。光復後讀初中,要用國語。99

初中的課程裡,音樂也沒有佔什麼份量。不過,我還是有特殊接觸音樂的機會。板橋初中有臺大風琴,可以改變音色,也一樣地只有老師可以用。那時候,有位由日本回來的林老師,他注意到我有音樂天分,歌也唱得好;另一方面,我常常到老師辦公室窗口,向裡面看著那臺琴。有一天,林老師發現我又在看,就叫我進去彈琴。他示範給我看,我很快就可以依樣畫葫蘆地彈出來。於是林老師主動地開始教我彈琴,引領我進入音樂的世界。這是我初中三年裡,最重要的音樂經驗,對我日後的發展,有著決定性的影響。可惜的是,這位林老師的姓名,我已不記得了。

初三的時候,林老師告訴我,臺灣省立臺北師範學校有音樂師範科,建議我去考。我當然去考,考科為鋼琴和視唱;我還記得,鋼琴考試時,彈的曲子是《快樂的農夫》。這一次,我又順利考上了。

在父親過世後,由三姐廖淑女掌管家計。家中沒什麼錢,好在

學號 5512A
姓名 廖年賦

學籍片 (第一面)

一、履歷

	年齡 5(21.5.5) 性別 男 籍貫 台灣省 台北 縣市
像	通訊處 現在 土城鄉柑林埤325 永久 土城鄉柑林村中正路205
	入學資格 土城國民學校高科一畢業 入學年月 35年9月1日
片	休 第一次 年 月起至 年 月止原因： 退 年 月 日
	第二次 年 月起至 年 月止原因：
	第三次 年 月起至 年 月止原因： 學 原因：

畢業年月	民國 年 月 日 證書號數 字第 號
畢業後情形	

家庭	家長姓名 廖萬傳 職業 地主 與學生之關係 父(四男)
	通訊處 土城鄉柑林埤325
	同居親屬
保證人	姓名 廖永豐 職業 商業 與學生之關係
	通訊處 土城鄉柑林村205號

二、學業

科目	第一學年 上期	下期	平均	第二學年 上期	下期	平均	第三學年 上期	下期	平均	第 學年 上期	下期	平均	三學年均	折實	畢試業成績及績	折實	畢或業績	備註
公民	96	81	89	82	77		61	99					72		10.0		83	
童子軍				81	99		84	71	78				79		7.8		78	
國文	81	86	84	76	69		76	80					78		74		78	
英語	75	77	76	68	77		84	80					77		60		70	
體育	90	89	90	82	87		68	80	74				83		14		79	
算學	72	55	63	63	58		60	20					63		94		75	
生理衛生				70	67		85	78					77		98		84	
植物	78	97	78										78		70		72	
動物		70	70										70					
化學				77	77								77		88		81	
物理							82	89					85		93		89	
歷史	91	68	90	65	73		73	82					72		95		81	
地理	81	63	72	67	69		70	70					71		90		79	
勞作	93	79	86	86	85		68	75	72				81		72		77	
圖畫	89	93	91				91	65	78				78		78		82	
音樂	88	93	91	87	90		92	85	89				89		89		89	
平均	81	76	78	74	74		74											
備註	81/168	68/189	42/143	31/131	55/127		54/45	76						27				

廖年賦板橋初中學籍片第一面。

還有很多土地，主要靠土地出租給佃農維生。三七五減租後，農地減到只剩百分之二十，收入減少，財力更不如前。雖然如此，我要繼續唸書，疼愛我的兄姐們都沒意見。在家族裡，我算是會唸書，不僅是全家唯一一個唸初中的小孩，還唸到師範學校。說到這裡，我叔叔也有一個很會唸書的小孩，唸得比我還拼，是堂姪女廖麗瑛，現任臺北市立聯合醫院仁愛院區消化內科主任。

　　能考上北師，對我非常重要，學校不僅提供食宿，也供應樂譜和琴點，我可以完全獨立生活，還可以減輕家裡負擔。由於學校個人資料要有家長和通訊處，二哥廖圻洲是我的家長，地址就寫了昆明街，是四姊廖玉帛的家。哥哥姐姐都很疼我，放假搶著要我去住，為了平衡他們的感受，我乾脆待在學校，偶而去他們家玩玩住住。我們家後來搬到板橋，土城那裡的老家則到1976年時才賣掉。我一向不管家裡的事，所以祖產的事也不過問。後來才知道，老家賣給福華的老闆，他也姓廖。巧的是，我那時候正計劃要去維也納，正好用分到的一百萬，將全家帶去。回顧過往，這一生裡，一路走來，老天都很照顧我！

2007年五月十二日，廖年賦獲贈板橋高中第二屆傑出校友獎牌。

音樂的啟蒙
(1949-1952)

雖然不知道音樂究竟是什麼？

廖年賦的直覺一再地指引他，要努力追求想要的，

也一再地告訴他自己，

雖然不知道對的是什麼，但很清楚什麼是不對的。

順著直覺走，

他終於在音樂的弱水三千裡，

找到了他所要的那瓢飲。

北師音樂師範科
(1949-1952)

　　臺灣省立臺北師範學校於1895年成立，原名「芝山巖學堂」，後改稱臺灣總督府國語學校，又更名為臺灣總督府臺北師範學校。1945年臺灣光復後，中華民國臺灣省政府於同年十二月五日接收該校，改名為臺灣省立臺北師範學校，招生培養國校一般師資。1947年八月，增設藝術師範科與體育師範科；1948年八月，再新增音樂師範科，培養音樂師資。報考音樂師範科要考術科，沒有一點基礎，根本不可能報考。我只在課後跟著林老師彈琴、唱唱歌，竟然就考上了，真得感謝老天！1949年九月，我已經十七歲，開始在北師音樂師範科就讀。

北師校景

　　剛光復時，國校師資的培養相當於高職的專業教育。師範學校招收初中畢業的學生，全部提供公費，每個月還發零用

金，畢業後分發到學校教書，保證就業。在當時，就讀師範學校是大部份初中畢業生的第一志願，整體名額不多，競爭激烈，錄取率不高，保守估計，大約百分之五左右；音樂師範科更不好考。

北師校長與校景

隨著社會的變遷，國校師資的培養層級逐漸提升，師範學校先是改制成五專，後再升格為學院，招收高中畢業生。今天，師範學院已成為教育大學，公費制度亦早已取消，每個大學都可以提供教育學程，培育師資，當然也就沒有就業保障了。這樣究竟好不好，我不敢說，留給後人來評斷。

　　我唸的省立臺北師範學校現在名為國立臺北教育大學，依舊在原址和平東路三段。當年的和平東路算是臺北的邊緣地帶，一點都不熱鬧，也尚未鋪柏油，還是泥土路一條。北師校園四周環繞著稻田，一片鄉村景象。校舍是低矮的平房，學生一律住校，早晚都要點名。生活採取軍訓管理，每天穿著制服，升旗後做早操，男同學還要進行操槍課程及輪流留守。這種情形，並不是北師特有，而是「動員勘亂時期」的一般景象。北師三年級開始試辦學校軍事管理，一開始去搬日本兵留下來的槍清洗，要綁綁腿，晚上還要站崗。

　　1951年四月，教育部與國防部會頒「臺灣省中等以上學校軍訓實施計劃」，行政院令國防部在八所師範學校先行試辦。當年八月，我們那屆的男同學都去做「軍中服務」，我被分到八里

山上。結果實情是：我們去軍中「被」服務。去的學生有藝術科、音樂科，到那裡做藝術活動，軍人在山上都沒下山，阿兵哥看了我們的藝術活動很高興，就殺他們自己養的豬請我們吃。這段軍中服務的日子，簡直在做少爺兵，吃得好、住得好，一點都不像在當兵。有一天，總政戰部主任蔣經國來視察，指定要找兩位臺籍學生談話，瞭解情形。我和林來發被找去，蔣經國

恩師康謳

問我們覺得日本兵跟中國兵哪個好，我對日本兵沒有印象，就說中國兵比較好，然後就和他合照了張照片。我還有著這張照片，很可能是王昇後來寄給我們的。本來我還矇矇懂懂地，沒什麼感覺，後來才知道蔣經國是何許人也，他那時就表現得很親民。現在看來，當時部隊主事者還頗有眼光：當年同學裡，我們兩人算是日後較有成就的；林來發一直做到教育部司長退休。

臺灣光復後，國民政府先後派遣不同領域的教育人員來臺，重新建立各級國

1951年八月參加軍中服務時與總政治作戰部主任蔣經國在八里鄉軍營中晤談。左：蔣經國，右：廖年賦。

24

民教育。以當時政府的薄弱財力,卻未忽視音樂師資的培養,實屬難能可貴。當時北師音樂科師資陣容堅強,我的老師裡,康謳畢業於上海美術專科學校音樂系、吳華青畢業於福建音樂專科學校、曾寅育為杭州藝術專科學校音樂系鋼琴組、沈炳光則是福建音專理論作曲組的畢業生。這些老師們飄洋過海來臺時,或許未曾想過,他們會在臺灣終老。

> **❝ 以當時政府的薄弱財力,卻未忽視音樂師資的培養,實屬難能可貴。❞**

那時候,音樂科的課程,都是全班一起上,但聲樂和鋼琴是「個別課」。我一到三年級的班導師都是康謳,聲樂老師為男中音吳華青、鋼琴老師曾寅育、視唱練耳兼作曲老師沈炳光,皆為當時之選。除了師範學校的一般課程外,音樂專業課程包含視唱練耳、齊唱、合唱、聲樂、鍵盤樂、國樂、音樂概論、和聲學、普通樂學、作曲法、音樂史、音樂教材及教法、指揮法。對我來說,除了唱歌和彈琴外,這些都是全新的東西,我忙著學習,走入音樂的世界,好新奇,也好開心。

25

軍訓教育

實習國校

由於音樂科的目的為培養國校音樂師資，每個學生都得主修鋼琴和聲樂。唱歌對我來說，一向不是問題，聲樂課上來很輕鬆。鋼琴就不一樣了，雖然在初中時稍微練過風琴，但只是應付考試。進了北師，一進學校，每個人就拿到一本《徹爾尼 op. 599》和《小奏鳴曲》，我卻得開始從《拜爾》（Beyer）學起。起步晚，就得多努力。我在練好了課堂的進度後，經常在老師上課的琴房外等著，等別的同學下課後，勇敢地請老師幫我加課。我運氣很好，曾寅育老師總是欣然答應。我一個多月彈完《拜爾》，一學期內，就彈完了《徹爾尼 op. 599》，算是趕上大家的程度。只是，我的年少無知，還曾經給對我很好的曾老師帶來困擾。

有一次，曾老師子宮開刀，不能來學校上課。我一個月沒能上課，又等了一個月，她還是沒來。我急得跑去問教務主任，有沒有可能請代課老師。曾老師知道此事後，罵了我一頓，認為我找麻煩。我不知道，那時候沒有代課老師，只是急著想上課，被誤以為在抗議。自己的不懂事，增添疼我的老師麻煩，很過意不去。好在曾老師沒有記仇，隔一陣子後，還是對我很好。這一輩子遇到很多長輩、老師，都對我很好，實在很幸運！

北師音樂科接收了日治時期的音樂設備。全校只有一臺平

臺鋼琴，放在禮堂，另外有八臺直立式鋼琴及二十臺風琴。八臺
鋼琴中的四臺放置音樂教室，供上課使用，另外四臺則分別放
在四間「鋼琴室」，就是今日所稱的「琴房」。二十臺風琴則配
置於各班教室，學生下課後可以練習。看來有很多琴，事實上卻
不敷使用。因為要練琴的學生很多，不只音樂科的學生，還有普
師科的學生也要練琴。而且很少人家中有鋼琴或風琴可以練習，
僧多粥少的情況，可以想見。音樂科的學生每個人每天分配半個
鐘頭琴點，量不多，卻已讓普師科學生羨慕不已。白天練琴時間
不夠，半夜到琴房，點著蠟燭「偷偷」練琴，成為大家公開的祕
密，也有不少的故事和回憶。

北師畢業紀念冊一頁。左一為廖年賦。其下題字為「公正、守法、敬業樂群、性情渾
厚，為本班音樂全能者」。

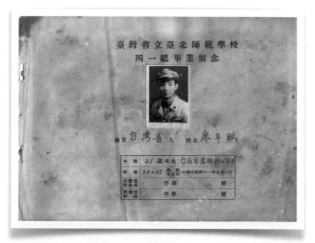

廖年賦1952年七月畢業於北師音樂師範科。畢業紀念冊封面。

　　當時，北師禮堂旁邊有一個游泳池，傳聞中，曾經有女子在那裡自殺。由於宿舍離禮堂很遠，大家都不敢半夜單獨過去。有一天半夜，我邀了一個同學一起去練琴，我還把平臺琴讓他練，我練直立琴。彈著彈著，同學那邊沒聲音了，我過去一看，原來同學躺在平臺琴上睡著了，我看同學還在，就放心地繼續練琴，沒有另外的琴聲干擾，練起來更有勁，也更有效。晚上鋼琴練好，白天半小時的琴點，就用不到了，將這個琴點的時間安排練習小提琴。不過由於晚上經常徹夜練琴，白天難免精神不足，有一次開班會，竟然打起瞌睡來，導師康謳問起原因，知道我一晚都沒睡，不僅沒責備，還叫我回宿舍睡覺，由這點可以看出康老師對我的偏心。

　　北師的三年，我如魚得水，像一塊海綿，盡力地吸取著音樂的活水，悠遊在學習音樂的快樂裡。很幸運地，在音樂科的實習音樂會和公開音樂會，我都能有傑出的表現。學習生涯的高

❝ 北師的三年，我如魚得水，像一塊海綿，盡力地
吸取著音樂的活水，悠遊在學習音樂的快樂裡。**❞**

峰展現在畢業音樂會上，吳華青、曾寅育、康謳三位老師，不約
而同地指定我代表聲樂、鋼琴、小提琴三項登臺表演。還好不負
所望，演出贏得全場的熱烈贊譽。除了課業外，可能我年紀比較
大，還有從小父親的嚴格家教，以及在大家庭長大，與人為善的
習慣，和同學們處得很好。在北師的畢業紀念冊上，同學們為我
下了註解：公正、守法、敬業樂群、性情渾厚，為本班音樂全能
者。讓我愧不敢當。多年後，由他人的口中，我才知道，自己當
年在北師很有名氣，不止音樂科，連其他科的老師都知道我，還
要學生以我為榜樣。

　　1952年，我畢業了，開始進入職場，展開教職生涯。

2

聲樂與鋼琴之外：小提琴與樂團

不知怎地，我一直對絃樂器很感興趣。進了北師後，平生第一次看到康謳老師演奏這樣的西洋樂器，讓我很想學小提琴。學校雖然有零用金，但是絕不夠買琴。我請三姐廖淑女幫忙，她想辦法拿出160元，在衡陽路大陸書店隔壁的臺聲樂器行，買了一把鈴木的小提琴。有了琴，我大著膽子，請康謳老師教我拉小提琴。沒想到，康老師不但答應教我，還不收學費。由於自己有琴，白天隨時可以練，就沒有晚上搶琴房的問題了。

> 66 不知怎地，我一直對絃樂器很感興趣。進了北師後，平生第一次看到康謳老師演奏這樣的西洋樂器，讓我很想學小提琴。99

康老師不僅教我拉琴，還推薦我參加樂團。1949年一月，南京中央廣播電臺遷至臺灣，改稱「臺灣廣播電臺」，位於新公園。1951年七月，電臺成立管絃樂團，由王沛綸任團長兼指揮。王沛綸當年名氣響亮，不僅開過小提琴獨奏會，南胡也拉得很好；對古典音樂有興趣的人，都用過他編的《音樂辭典》。樂團團員來自各地，有

北師畢業證書

北師畢業生結業證書

臺大的學生，也很多臺大的老師，其中有位臺大農經系教授高阪知武，他大提琴拉得很好，著名的大提琴家張寬容，曾經跟隨他習琴。樂團需要小提琴手，王沛綸請康謳幫忙找人，於是康謳推薦我去見王沛綸。我那時的程度不算好，王沛綸可能看到我資質不錯，但程度不好，他錄取我，還主動表示要幫我上課，我很驚喜，卻也不敢讓康謳知道。王沛綸的基礎教得還不錯，他教我運弓方法。今天回想起來，康謳是我的小提琴啟蒙恩師，但是從王沛綸那裡，我學到如何能將小提琴拉得更好。同時，我也有了第一個樂團經驗。記得樂團曾經與一位姓鄭的韓國人合作，他獨奏，演出貝多芬的G大調浪漫曲，他上臺前很緊張，還喝酒放鬆。

在電臺樂團的時間不長，北師畢業後，就沒有去了。那時候太年輕，很多事情都不懂，除了拉琴外，並沒注意到樂團的種種。倒是小提琴，成為我當時、也是我一生的最愛。

北師傑出校友榮譽狀

北師傑出校友獎牌

廖年賦、林來發。

照片背面題字:「蔣主任在八里鄉和你們談話時所攝,謹贈作此次你們軍中服務的榮譽紀念　廖年賦、林來發同學　　王○○四十年八月十六日」

多元的音樂工作嘗試
(1952-1983)

進入職場，生活無虞。

廖年賦卻一心想著要以音樂為志業，

教書不能滿足他，他繼續探索著音樂的天地，

隨時掌握機會，

持續拓展自己的音樂領域和職能。

國校音樂老師

(1952-1955)

　　北師畢業後，我被分發至臺北縣新店鎮大豐國民學校任教，月薪200元。如同一般國校老師，所有科目都要教，不僅是音樂。教了一年後，雖然生活無虞，但我覺得我的音樂志向完全無法伸展。偶然聽說，中華民國空軍子弟學校（今為臺北市懷生國民小學）有專任音樂教師職缺，除了教音樂課外，還要組織學校合唱團，訓練學童唱合唱。同時，我也應徵了聾啞學校的工作。幸運地，兩個工作都獲錄取，我必須有所抉擇。如果去聾啞學校教，或者在國民學校繼續任教，薪水將很快會調整到約400元，空軍子弟學校卻只有200元軍餉。不過，專任音樂教師的引誘力很大，並且另外有軍餉、制服、供餐，還有兩人一間宿舍。人不必整天待在學校，還有鋼琴可以練習，這樣的好處，對我來說，不是金錢可以衡量的。不僅如此，當時男生要服補充兵的四個月兵役，空軍子弟學校告訴我，來校任教即是軍人，有准尉的軍階，可以抵免兵役。經過一番衡量，我決定轉至空軍子弟學校任教。進去時是准尉三級，第二年二級，第三年一級，一級以後就可以升少尉。但是第三年時，我就去省交了。離開空小的時候，就收到當

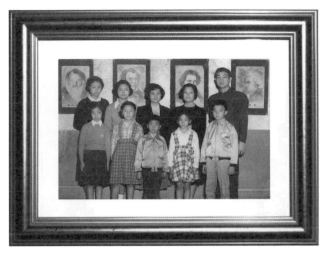

1955年攝於臺北空軍子弟學校音樂教室。陳盧寧（左一）、廖年賦（右一）及學生們。

兵通知，好在用學校軍訓課的時數抵掉了，並沒有實際去當兵。

空軍子弟學校的工作真的很重要。到那裡任教後不久，有一天，一位女學生陳盧寧到學校來，借鋼琴練習。1957年，我25歲，她才20歲，答應與我結婚，牽手一生。

廖年賦與蘇糖合作指導小朋友合唱。

廖年賦指導學生彈琴。

與省交結緣

(1955-1973)

　　由於拉小提琴，我經常去中華路新麗聲樂器行買絃、松香等器材，認識了樂器行的老闆楊朝開。楊朝開任職於省交，他打大鼓，也拉大提琴，卻沒有正式學過大提琴。他知道我拉小提琴，在空小教書，勸我轉到樂團工作，輕鬆很多。對我來說，是否輕鬆並不重要，重要的是，我可以整天拉琴，這是當時我的最愛。1955年，有一天，我依楊朝開建議，帶著小提琴，到省交應試。當時的團長是王錫奇，考試時，他問我的師承，聽到是戴粹倫，就說不必考了，直接入團。我很開心地辭掉空小教職，加入省交，一待就是十八年。

　　省交那時的全名為臺灣省教育廳交響樂團，是臺灣的第一個交響樂團，今天名為「國立臺灣交響樂團」，簡稱「國臺交」；我還是習慣稱它「省交」。樂團成立的背景與多次改名的過程，都和臺灣政治環境的變化有直接的關係。

　　1945年十二月一日，臺灣省警備總司令部軍簡二階少將參議蔡繼琨籌組成立了「臺灣省警備總司令部交響樂團」，並任首任團長。蔡繼琨家族世代居於臺灣鹿港，祖先曾為同治年間進士。甲午戰爭後，臺灣被割讓給日本，蔡家舉家遷居泉州，卻世代不忘要回

臺灣。蔡繼琨於廈門集美師範學校畢業後，至日本東京帝國高等音樂學校留學，並曾以《潯江漁火》作品獲得日本國際作曲家協會交響曲比賽大獎，很有音樂才華。陳儀任福建省長期間，蔡繼琨為其主持藝文工作。抗戰勝利後，蔡繼琨隨陳儀來臺，擔任臺灣省受降典禮委員。因著職務之便，大力成立交響樂團，並恢復舉辦臺灣省美展，對於甫光復的臺灣藝文環境的建立，有著不可磨滅的貢獻。1949年，蔡繼琨奉派赴菲律賓任大使館參贊，自此甚少回台。1983年，蔡繼琨回泉州定居，並任福建音樂學院院長；2004年三月於當地過世。簡言之，陳儀當年負責接收臺灣以及之後的統治事宜，固有多方不適任和錯誤的政策，但藝文界不能不感謝他信任蔡繼琨，才能奠下臺灣藝文發展的基礎。

> 66 省交那時的全名為臺灣省教育廳交響樂團，是臺灣的第一個交響樂團，今天名為「國立臺灣交響樂團」，簡稱「國臺交」。 99

　　臺灣甫光復之時，百廢待舉，樂團絕不是首要之務。感謝蔡繼琨的魄力之舉，光復後不久，樂團就成立了，團員亦授予軍階。不久之後，1946年（民國三十五年）三月，全國裁軍會議決定裁撤，在有心人士努力下，將樂團改隸於行政長官公署，亦隨之改名。1947年（民國三十六年）二二八事件後，行政長官公署改制為臺灣省政府，樂團再度改名，於1948年（民國三十七年）元月改名為臺灣省立交響樂團。同年年底，省府參議會提議撤除交響樂團，幾經交涉，將樂團管樂隊改列省府軍樂隊，管絃樂隊改隸臺灣省建設協會。蔡繼琨調任菲律賓後，軍樂隊長王錫奇接

下團長，再經多方努力後，1951年（民國四十年），樂團終於又隸屬於省政府教育廳，更名為「臺灣省教育廳交響樂團」，直到我進樂團時，還是這個名字。

　　進省交後，由老團員那裡聽到很多故事，印證了省交成立的特殊背景。有人曾經告訴我，當年日本人被遣返時，有些團員就拿著蓋有行政長官公署交響樂團印章的紙，貼在空屋門口，佔為己有，成為自己的住家。也正因為倉卒成軍，團員素質不齊，管樂的來源有軍樂與「西索米」（就是送葬管樂團之俗稱）樂隊手，絃樂則極端缺乏，要不就是管樂手臨時去學絃樂，要不就得對外招考，才會有楊朝開告訴我的事。我進樂團時，是全團最年輕的團員，被分在第一小提琴聲部。樂團首席是臺南人黃景鐘，跟一位由日本回來的老師蔡誠絃學，也是科班出身。黃景鐘經驗豐富，我坐在他後面，學到很多，很有收穫。

　　那時的省交位於西本願寺，俗稱「大廟」，亦即是今日的西門町、中華路底。我還記得，第一天的排練曲目是貝多芬的第七號交響曲，由王錫奇擔任指揮。對當時的樂團而言，算是很難的曲目。也是因為這首「貝七」，我不久後離開省交好一陣子。

省交演奏部主任證書。

　　到省交工作後，才瞭解楊朝開說的「輕鬆」是什麼。樂團倉促成立，團員水準良莠不齊，上班時衣衫不整，穿著短褲、背心就來的人比比皆是；也有人有著當時俗稱「國恥」動不動就吐痰的習慣。排練中間休息半個小時的時間，不少團員蹲在地上抽菸、吐痰、聊天，不然就是標會、收錢。團練或音樂會時，演出的音樂慘不忍聽。省交剛開始經常演奏史特勞斯的圓舞曲，還都是簡易版。諸此種種，都和我對樂團的期待相距甚遠。進省交一年多後，有次練貝七，貝七前面的主題是六八拍，樂團卻總是演奏成附點四分音符加八分音符，聽起來很不舒服。我知道這樣下去，樂團程度不可能好，上班很痛苦，乾脆就不去了。大約四個月後，省交當時的演奏部主任陳暾初帶她女兒去市立女中（現在的東門國小）比賽，我也帶學生去比賽，兩人在那裡相遇。陳暾初知道，我因為樂團程度太差，很不滿意，才離開樂團，他告訴我，第二年三月左右，美國國務院會派一個指揮來，希望我再回團裡。我聽了他的話回省交，樂團竟將離開四個月的薪水都算給我，好像我沒有離開過，讓我很驚訝，也有些不好意思。

66 1959年，戴粹倫任團長後，逐步整頓省交，最早的團員依制度慢慢地淘汰。99

　　第二年，1958年五月，果然指揮約翰笙（Thor Johnson）來了，剛好也指揮貝七，終於把節奏一一調整好了，樂團水準提升很多。約翰笙來省交指揮後，認為王錫奇帶團不行。當時的教育廳長為劉真，他曾經做過八年師大校長，在聽了建議後，邀請師大音樂系系主任戴粹倫來兼省交團長。那個時代，一個人兼好幾樣專職是

常事。不僅如此,劉真還立刻撥了一百萬經費給省交,五十萬買樂器,五十萬在師大運動場邊蓋一個練習廳,就是音樂系第二代系館。1959年,戴粹倫任團長後,逐步整頓省交,最早的團員依制度慢慢地淘汰。當時樂團的帳很亂,戴粹倫不放心,要我任出納,老師開口,我雖沒經驗,卻也不敢說不,只能努力做,這可算是我第一個行政經驗。1969年,我開始兼任演奏部主任,參與更多樂團行政工作。

約翰笙在的時候,省交就已在國際學舍開音樂會了。戴粹倫接團長後,和國際學舍簽合約,讓樂團能有定期演出的場地。大約每六到八星期,省交就在臺北有一次大規模音樂會。那時候沒有什麼音樂活動,省交每次演出都可說是樂壇盛事,引人注目,我的管絃樂作品《中國組曲》也是在這樣的情形下被演出的。

> ❝ 無論是暑期音樂研習會,還是小絃樂團,戴老師都要我參與工作,讓我學到許多寶貴的經驗,終身受用。❞

省交慢慢交出像樣的成績單後,戴粹倫著手逐步擴展樂團的活動面向。1965年開始辦暑期音樂研習會,招收年輕學生,並在研習會結束時,舉行成果發表會,甚受讚賞。1965年11月,戴粹倫正式將這些學生們組成「省交響樂團附屬小弦樂團」,並於1966年二月廿六日於臺北國際學舍舉行成立後首次音樂會。1972年底,因省交南遷臺中及戴粹倫辭去團長兼指揮之務,小絃樂團隨之宣告解散。無論是暑期音樂研習會,還是小絃樂團,戴老師都要我參與工作,讓我學到許多寶貴的經驗,終身受用。尤其是我自己在1968年創辦了「世紀」,一切由零開始,若無省交的經

驗，一定是焦頭爛額，樂團亦不可能順利地成長。

　　省交搬到臺中後不久，我也離開省交，走向另一條音樂路。雖然離開了，對這個樂團總是有著特別的感情，畢竟它在我的音樂人生中扮演了關鍵的角色。它不僅提供我拉小提琴謀生的可能，更讓我認識樂團內內外外的點點滴滴，也讓我開始思考其他的音樂前途。在臺灣精省的過程中，省交再次經歷了一段困難的時期，有需要我幫忙時，我總是盡己所能，義不容辭，披掛上陣，希望能略盡棉薄之力。省交六十年團慶時，邀請我寫些話，也讓我覺得很榮幸。多年下來，團裡人事早已全非，年輕的一代無論在音樂知識或技能上，都比我們這一代好很多，希望這臺灣第一個公設樂團，能在他們的努力下，長長久久，愈來愈好，對臺灣的音樂環境有更多貢獻。

兒童歌謠寫作
(1953-1964)

　　很少人知道，我的音樂生涯裡，除了小提琴和樂團外，還曾經作曲，包括寫兒童歌謠。我作曲的年代，大約在1953到1983的三十年間。可惜的是，當時不懂得要保存手稿，除了曾經出版的兒童歌謠和兩首器樂作品外，其他的譜都找不到了。想當初開始寫歌謠，實有著大時代的背景。

　　光復初期，國民學校音樂教材裡仍充斥著許多日本歌曲。要改善這個現象，得重新編寫歌曲。當時的臺北市長游彌堅大力推動，邀請呂泉生主持，催生本土童謠之創作。1952年一月，《新選歌謠》月刊問世，主編為呂泉生，歌曲審查委員為戴粹倫、蕭而化、張錦鴻、李金土、李志傳及呂泉生，歌詞審查委員為洪炎秋、楊雲萍、盧雲生及王毓騵。到1960年三月，月刊共發行九十九期，之後停刊。月刊每期刊出四至七首歌謠不等，數百首曲子中，有許多至今依舊被大家傳唱，例如吳開芽的《造飛機》、陳石松的《三輪車》、白景山的《只要我長大》、周伯陽的《妹妹揹著洋娃娃》、曾辛得的《耕農歌》等。《新選歌謠》接受各方人士自由投稿，我也去投稿，總共有七首被刊載於該月刊。除了用本名外，還用過筆

正中書局音樂課本第二冊封面　　　　翰墨林出版社音樂課本六下封面。

名廖貝武、蕭璧珠、張誠益、沉毅等。

　　1954年，正中書局委託康謳主編一套國校音樂課本。康謳邀請三位得意門生一同進行，除了我之外，還有林來發與吳文貴。主編康謳以真名具名，三位學生則使用筆名。我用廖沉毅，期勉自己沉著而有毅力，能負重任；其他兩位的筆名分別為林克非與吳世象。全套教材共八冊，為國民學校三年級至六年級音樂教科書。1954年七月首次出版一、三、五、七冊，次年一月出版二、四、六、八冊。除了廖沉毅外，《貓捉老鼠》則徵得當年北師同班同學蕭璧珠同意，以她的名字發表。

　　九年之後，1963年，原班人馬又為翰墨林出版社編另一套音樂課本，也是八冊，也同樣是國民學校中、高年級使用。不過，這一

次，我用真名列名編者，其他兩位依舊使用筆名。我寫的十首歌曲則是分別使用筆名與真名發表，其中，沉毅、張誠益都是我。

> **66** 1954年，正中書局委託康謳主編一套國校音樂課本。康謳邀請三位得意門生一同進行，除了我之外，還有林來發與吳文貴。**99**

　　除了這兩套康謳主編的教科書外，我還有兩首童謠作品被收錄在其他書局編的音樂課本中：臺灣兒童書局於1959年九月出版的國民學校音樂課本第一冊，以及中國兒童出版社於1964年三月出版的音樂課本第八冊，都各收了一首。算一算，我共有十四首童謠被收錄於不同版本的國民學校音樂課本中。

　　我那時候會對寫童謠感興趣，一大部份要感謝我的大女兒廖嘉齡。1958年出生的她上靜心幼稚園的時候，我聽她唱老師教他們唱的歌，覺得那麼難的歌，怎麼讓小孩唱呢？於是我發現，問題是根本沒有給小孩唱的歌，隨便拿些曲子，改一改就拿來給孩子唱，這樣怎麼行呢！我想著：好吧！沒有歌，我就寫幾首給孩子們唱。一寫就寫出了興趣，前前後後，共寫了十七首。我將這十七首加上曾經於《新選歌謠》發表的七首，共二十四首，交由中華民國音樂學會集結出版，名為《少年兒童歌謠》，於1963年二月出版。四個月後，當年六月，《少年兒童歌謠》獲得「教育部五十二年度優良兒童讀物高級第一名」。那一年的優良兒童讀物獎勵，分為國民學校高年級及低年級二組，各錄取八名，「高級第一名」意指「高年級組第一名」。要說明的是，除了《少年兒童歌謠》外，其餘獲獎作品都是文學作品，由此可見，以音樂作品獲獎十分特別。頒獎典禮上，教育

兒歌〈鄉村風景好〉（翰墨林六下）

兒歌〈小老鼠〉（正中第二冊）。

部長黃季陸特別提到這一本歌謠，他說：「不但歌曲的旋律好聽，樂譜也畫得認真，相較於其它文學作品，花下的心血更多，所以給予第一獎。」我當下聽到，高興之餘，也有些不好意思，因為得獎人裡，還有當時很有名的兒童讀物作家林良，他居然排在我後面。

　　直到今天，我這些兒童歌謠裡，還有幾首都還被大家唱著，例如〈哈哈笑〉及〈漁舟〉分別被指定為「八十二學年度音樂比賽國中組合唱指定曲」及「九十六學年度全國學生音樂比賽男聲合唱國中B組合唱指定曲」。有一次，兒子嘉弘在夜市聽到賣兒歌錄音帶的攤販放歌曲，其中竟然有我的曲子，可是從來沒有人徵得我同意，就使用這些曲子。大家不尊重著作權，是件很遺憾的

事，不過，當年寫歌曲就是要給小朋友唱，大家喜歡唱就好，我也不打算去追訴這件事。

出版《少年兒童歌謠》後，我原本打算繼續寫，可是工作愈來愈忙，分身乏術，一直沒能再動筆。除了兒歌外，我還曾經寫過一部兒童音樂劇《睡美人》，共有三幕，大約要演三十分鐘左右。寫這部劇的構想出自靜心小學一位楊老師，她那時已有劇本和各首歌曲的歌詞，需要有人幫忙譜曲，我聽說了，欣然答應譜曲。音

《少年兒童歌謠》封面。

樂劇寫好後，曾在西門國小、靜心小學和電視節目中演出過，效果還不錯。後來，西門國小一位趙老師向我借譜，一直未還。我

自己事情一忙，沒有立刻催他還，過了這麼多年，連趙老師的名字都想不起來，更別提要譜的事了。或許有人看到這本書，可以幫忙找到趙老師和這本譜。

在嘉弘的用心安排和催促下，我將兒歌配上樂團，2013年七月八日，我自己指揮230人的兒童合唱團和世紀青少年管絃樂團，在國家音樂廳演出我的兒歌，算是為我的兒歌創作生涯做個總整理。

《少年兒童歌謠》序。

《少年兒童歌謠》獲獎，由教育部長黃季陸頒獎。

《少年兒童歌謠》領獎後致詞。

其他作曲嘗試
(1965-1983)

除了寫兒歌外，我還曾經幫大葉大學、臺北市立南門國中和新北市明志國小寫校歌。歌曲之外，我也寫過一些規模不小的器樂作品，很幸運地，這些作品也都發表過。開始寫兒歌時，除了北師的基本作曲課，我並沒有另外學作曲。北師畢業，進入職場後，在工作之餘，我繼續探索音樂上的各個方向。除了跟戴粹倫學小提琴外，也向蕭而化學作曲，蕭而化在師大退休去美國後，停了一陣。幸運地，蕭滋（Robert Scholz, 1907-1986）來台灣了，我曾經跟他學過作曲，他也是我第一個指揮老師。

> 66 **北師畢業，進入職場後，在工作之餘，我繼續探索音樂上的各個方向。** 99

1965年，我寫了一部管絃樂作品《中國組曲》，由五首曲子組成：〈寺廟〉、〈高山〉、〈七夕〉、〈小黃鸝鳥〉、〈舞獅〉，演出時間共約廿五分鐘。那一年年底，十二月十五日，國防部於國軍藝文中心舉行一場音樂會招待外賓，這是一場不對外

公開的音樂會，音樂會上，樊爕華隊長指揮國防部示範樂隊演出了這首《中國組曲》。這部作品正式首演在一年後，1966年十一月十三日，由戴粹倫指揮省交，在臺北國際學舍演出。

　　對今天的年輕人來說，「國際學舍」這個名詞，很可能根本沒聽過，它位於新生南路與信義路交口，即是今天大安森林公園的一角。那個年代，臺北沒有什麼專業的展演場地，各式各樣的大型活動，幾乎都在那裡舉辦，音樂會、書展、籃球比賽都有。在高中生、大學生，或愛好藝文人士的生活裡，國際學舍很重要，也是許多人的共同記憶。戴粹倫接掌省交後，亦在這裡定期舉辦音樂會。

> 66 在高中生、大學生，或愛好藝文人士的生活裡，
> 國際學舍很重要，也是許多人的共同記憶。99

　　《中國組曲》的編制，除了一般的樂團樂器外，還使用了鑼、鼓、鐃、鈸和木魚等等國樂器；第四曲〈小黃鸝鳥〉用了中國民歌《小黃鸝鳥》的旋律。和兒歌的情形類似，當時，樂團沒有什麼國人寫的曲子可以演奏。既然曲名《中國組曲》，我想要有中國風味，自然用些國樂器和民歌旋律。在今天看來，都沒什麼特別。世紀樂團成立後，幾次到日本、美國、歐洲等地演出，由於第三曲〈七夕〉僅使用了絃樂，我經常安排在音樂會曲目中，一般反應還不錯。這首曲子也曾得獎，1968年，它獲得「教育部五十六年度文藝獎」。

　　在我數量不多的樂團作品中，我自己覺得寫得最好的是《法雨鼓韻》，編制為木魚、鐘、磬、大鼓及絃樂。寫這部作品的靈

感來自於一個廟裡的經驗：北投有座法雨寺，有次我去廟裡做客，那裡的妙湛師父知道我是音樂家，主動在我面前表演鼓藝。讓我印象深刻的是，妙湛師父完全沒有使用任何譜，但是能夠一直不停地打出各種節奏和聲音，在他手下，鼓成了一個變化多端的樂器。回家後，我以妙湛師父的高超鼓藝為基礎，加上寺廟僧人誦經拜佛時的木魚和鐘磬聲響，寫成樂團作品，於1979年六月廿九日，完成了《法雨鼓韻》，並由全音音樂出版社於1984年四月十五日出版。

　　1973年四月，許常惠、康謳、馬水龍、許博允、溫隆信等人發起成立「亞洲作曲家聯盟中華民國總會」（今習稱「曲

1968年獲文藝獎，由教育部長閻振興頒獎。

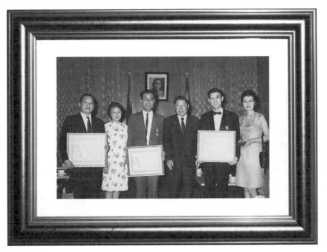

1968年獲文藝獎後合影。陳盧寧（右一）、廖年賦（右二）、閻振興（右三）。

盟」），是臺灣現代音樂創作的一件大事，幾乎音樂界人士都參與活動。

　　1979年十二月廿四日，曲盟於臺北市國父紀念館舉行「六十八年度當代中國風格音樂作品發表會」。我指揮世紀樂團，首演《法雨鼓韻》。

　　1980年，我帶領世紀樂團赴維也納參加「1980年維也納國際青年音樂節交響樂比賽」，比賽規定，參賽者要演出一首自己國人的作品，我排了《法雨鼓韻》，我們得了冠軍，不知道是否和我的作品有關？

　　我還有一首木管四重奏，此曲是以嘗試寫作為原始動機，創作之始定為木管四重奏，後因採用恆春民謠片段而改名《恆春素描》，於1983年八月卅日完成，並於次年由全音出版社出版。

作品有兩個樂章，運用「全音音階」（C - D - E - F# - G# - A#）寫成。在兩個樂章中，我分別運用了變體的湖北民謠及恆春民謠片段。本想寫成五重奏，可是沒有適當的法國號演奏者，就只能寫四重奏了。這也是我作曲生涯的最後一部作品。那時，我也五十一歲了。在音樂世界裡，我摸索嘗試著發展自己，最後，我選擇了指揮和樂團為終身的志業。

《法雨鼓韻》封面。

《木管四重奏》開始。

影響深遠的音樂前輩

開始工作後，
廖年賦一本學無止境的精神，學習不輟。
在他終於可以出國學習之前，
有兩位音樂界的前輩，
對他多方面都有著深遠的影響：
戴粹倫與蕭滋。

1

恩師戴粹倫

1954年，我服務於臺北空軍子弟學校，聽說那時最著名的小提琴家是戴粹倫教授（1912-1981），就一心想著，要如何能跟他學習，精進自己的小提琴。有一天下午，我鼓起勇氣，騎著單車到泰順街，在戴老師家門口等著。運氣很好，大約等了二十多分鐘，竟然看到戴老師回來了。我趕緊上前打招呼，自我介紹，表達了求教之意。沒想到戴老師看到我這個不速之客，並未下逐客令，雖是面無表情，卻表示願意試試看，還當場約定了第一次上課的時間，讓我欣喜若狂，有如在夢中。就這麼地，我開始跟戴老師上課。一直到1971年左右，泰順街成為我一生中最樂意也最常去的地方。我的收穫不僅是小提琴演奏，還有許多其他的其他。

和我全無音樂背景的情形剛好相反，戴老師成長於音樂世家，很早就浸淫在古典音樂的天地裡，氣質非凡。1949到1972年，戴老師是師大音樂系系主任，他和弟弟戴序倫攜手，造就了一世代的音樂人才。我這個年齡層的音樂界知名人士，幾乎都是他們的學生。回首當年，戴老師願意收我這個非師大生，實在是我的幸運。也或許我原與師大並無淵源，戴老師看得起我，願意

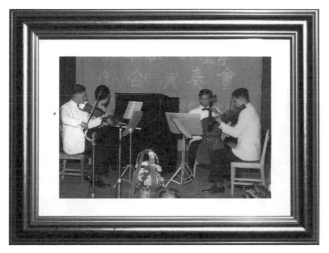

左起：戴粹倫、陳盧寧、張寬容、廖年賦。

和我分享他對事情的看法，讓我在音樂之外，還看到他許多較不
為人知的一面。

　　許多人都認為戴老師看起來很嚴肅，不敢隨便和他交談。我
本來也如此以為，沒想到跟他上了幾次課之後，不知道是否投緣，
每次上完課，除非另有要事，戴老師經常會和我聊天，內容天南地
北，有新鮮事，也有牢騷，常常聊天的時間比上課的時間還久。有
時候沒上課，他也會打電話問我晚上有沒有事，當時就算有學生要
上課，也不敢說有事，因為他喜歡我陪他吃飯；感覺上，戴老師幾
乎把我當兒子看。隨著時日過去，我才發現，戴老師外剛內柔，是一
位很有愛心的長者，只要有人求助於他，他一定盡力而為。另一方
面，他一生擇善固執、操守清廉、做事認真、熱心教育、犧牲奉獻、
愛惜才華、提攜後進，為臺灣培養了許多音樂人才，但是，為了堅
持理想和原則，他也得罪了不少人。

　　由下面這件事，可以看出戴老師沒有架子和親和的個性。他擔任師大音樂系系主任的時候，系上有位工友，大家都稱他老郭。老郭嗜酒如命，戴老師看他年齡不小，無依無靠，經常勸他少喝點酒，並且，戴老師在各方面也對他多所照顧，還事事遷就他。老郭平日沈默寡言，如果有事情要向戴老師報告時，都是以直接的口氣表達，戴老師不但不計較，還都直接回答「是！是！是！」有一次，戴老師開玩笑地對我說，這樣的應對，就好像老郭是他的老闆。戴老師如此地呵護、疼惜無依靠的老郭，當然影響了音樂系的師生對老郭的態度，那時候，大家都戲稱老郭為音樂系的副主任。

戴粹倫指揮世紀樂團演出後，接受獻花。

　　雖然擔負了臺灣第一音樂系系主任的重任，喜愛演奏的戴老師依舊不鬆懈自己的琴藝，他經常在師大禮堂或者中山堂舉行獨奏會，由張彩湘教授擔任鋼琴伴奏。張老師可稱是當時最著名的鋼琴家，也是師大的名師。在那個時代，音樂會很少，戴老師與張老師搭檔演出的每一場獨奏會，都是樂壇囑目的大事，無論對音樂人或一般聽眾來說，都有著重大的影響。除了獨奏會外，戴老師也喜歡室內樂。那時，音樂系有位合唱老師湯姆遜教授（Larry Thompson），他除了教合唱之外，也拉著一手很好的中提琴，戴老師和他經常練習小提琴和中提琴的二重奏。有的時候，戴老師不嫌棄，我和盧寧也會陪戴老師練習雙小提琴和鋼琴的室內樂。我們三人加上大提琴張寬容組成四重奏，開了不少音樂會，在當年亦是很少有的。經由這些經驗，戴老師為我打開了獨奏和樂團外的另一個視野，讓我在室內樂演奏方面獲益良多。

57

> **66** 戴老師為我打開了獨奏和樂團外的另一個視野，讓我在室內樂演奏方面獲益良多。**99**

　　在那個時代，一個人兼多項專職是可以的。戴老師能者多勞，身兼數職，除音樂系系主任外，還有省交的行政、排練，加上中華民國音樂學會會務，每一樣工作都很繁重，他卻都打理得井井有條。下班後，他會邀請朋友到家裡吃飯，每星期總有個兩、三次，常被邀請的客人有張寬容、薛耀武、張彩賢、盧寧和我。吃完飯後，除了聊天外，還會玩撲克牌。我對玩牌興趣缺缺，總是坐壁上觀。有一天，戴老師開口了，他說：「廖年賦怎麼可以都不玩牌，又不抽煙？」硬逼著我加入牌局，我不想破壞

於戴粹倫家聚會，右二為戴粹倫，右三為廖年賦。

氣氛，只好加入。大家都說，新手手氣好，我覺得，應該是大家故意讓我，竟然贏了三十六元，而且我也抽了一根煙。這是我一生唯一一次抽煙和贏錢，也可說是拜戴老師之賜。

又有一次，也是在戴老師家聚餐。餐後大家聊天，不知是否多喝了兩杯，湯姆遜教授興緻很好，突然把襪子脫了，亮出他的腳丫，大伙兒有些愣住。戴老師看了一下，也脫下了襪子，不甘示弱地做著要比較的樣子，他說：「湯姆遜先生，我的腳比你的漂亮。」於是氣氛一轉，盧寧要我也脫下襪子，跟戴老師比一比。頓時間，滿屋子都是光溜溜的腳丫子，連帶著笑聲滿堂。

戴老師對我最直接也最大的影響，就是進省交。1955年，我跟他上課沒有多久後，去考省交。一報出師承戴粹倫，連琴都不必

拉,就被錄取了,成為當時全團最年輕的團員。那時未想到,幾年後,1959年,戴老師會來接省交的團長,也讓省交改頭換面。現在想來,我會在省交待那麼久,和戴老師來接團長,有很大的關係。雖然約翰笙來的那一陣子,將省交的演奏水準提升不少。但是,整個團開始有活力,被大家看得起,其實是在戴老師接團長以後。

🎵 戴老師對我最直接也最大的影響,就是進省交。1955年,我跟他上課沒有多久後,去考省交。🎵

就由穿著說起吧!天熱時,省交的一些老團員原本習慣穿背心和拖鞋上班,很不雅觀。自從戴老師接掌省交後,講究穿著的他,每天都衣裳整齊、風度翩翩地乘坐公家的三輪車來上班。他的紳士風度和高雅氣質,讓大家都覺得羨慕與敬愛,久而久之,耳濡目染,產生了影響。那些愛穿背心和拖鞋的老團員,慢慢地開始穿起襯衫和皮鞋,也講究起衣著的品味,整個團的氣質也就不同以往了。

省交那時候還在臺北,由於教育廳長劉真對戴老師的信任,大筆一揮,給了省交一百萬,這在當時是很大的數目,那時我們一個月的薪水不過幾百元。戴老師不負所望,讓省交由內到外改頭換面,慢慢有職業樂團的樣子。戴老師到省交後不久,就要我做出納,1969年,又要我兼任演奏部主任,讓我開始直接參與樂團行政工作,對於樂團運作有最直接的親身體會。不僅如此,戴老師以樂團為基地,開始辦音樂營,培養年輕的音樂人才,各式活動,他都要我參與。回頭想來,他其實是間接幫助我,累積經營樂團的經驗和能力。

　　1968年，我成立了世紀樂團，必須要上臺指揮。戴老師非常鼓勵我，試著走指揮的路，雖然我並未向他學指揮，但他可算是第一位支持我朝這個方向發展的老師。世紀第一場音樂會，戴老師在節目單裡寫了序，期待良多。

　　戴老師任師大系主任期間，曾經有機會讓我去專任。那時候，系主任權力很大，一個人就可以決定要誰來專任。當時有位老師打算辭職，戴老師想著，若是她辭了，我就可以去接。沒想到，我岳母熱心地去打聽狀況，反而將事情搞砸了，幫了倒忙。不過，話說回來，若我當年去了師大，很可能就不會有後來出國進修的種種過程了。人生的路有很多未知數，我總是隨緣走著。

　　1967年臺北市改制為院轄市後，剛開始並沒有什麼變化，省交依舊在原地練習。1972年，當時省教育廳長許智偉接受他人建議，決定附屬臺灣省的單位要搬離臺北市，省交要搬到中興新村。戴老師那時剛好去美國探親，群龍無首，大家要我這位演奏部主任跟首席和一位團員代表去見廳長陳情。許廳長表示，這已是既定政策，不會改變也無法違背。我們曾經想過，搬到在藝專對面省教師協會的場地，離開臺北市，應該就可以，但教育廳就指定要去臺中。整個過程

1968年五月十七日，世紀樂團首場音樂會節目單之戴粹倫賀詞。

裡，戴老師深刻感受被算計，連上公文都被故意拖延，既無奈又生氣。他認為，這個決定是衝著他來，要逼他交出省交。以當時的交通狀況，加上他一人身兼數職，是不可能再好好顧及省交的業務的。由美國回來後，戴老師辭去所有職務，包括音樂協會理事長和師大，離開臺灣，去了美國。那時候沒有好的退休制度，戴老師去美國時，身上只有二、三千元美金。為臺灣音樂奉獻這麼多，戴老師決定放棄一切走人，心情的失落可以想像。

戴老師不去臺中，我當然也就不去。但是，副團長汪精輝要我下去，因為許多團員以我為指標，我不去，他們也不去，於是我就跟著下去。第一天去臺中後，住在體育場宿舍，第二天我就回臺北遞辭呈。那時候的團長是史惟亮，我的辭呈是他蓋的章。汪精輝後來接了音樂協會理事長。因為身體不好，史惟亮的省交團長也沒有做很久，接他的是鄧漢錦。

戴老師在離臺前，將當年「省交響樂團附屬小弦樂團」時使用的樂譜，全部送給我；雖然掛名在省交下，但是，這個附屬弦樂團的財物是私人的，不是公物，戴老師才能自由處理。今天看來，這些樂譜並不值什麼錢，但是對我來說，這個舉動意味著戴老師對我的深切期望與深厚的亦師亦友的情感。每當看到樂譜封面戴老師的簽名David C. L. Tai，我都會想起那些年的情景，戴老師在各方面對我的呵護和提攜，才會有我日後的小小成就。除了樂譜外，戴老師還將他上臺所穿的演奏服也送給我，這套衣服現在由嘉弘保管著，有傳承的意義，希望他能繼續戴老師的精神。戴老師的衣服尺寸好小，當年都不覺得戴老師身材如此嬌小，應是他的氣質和人格的原因，總讓人覺得他高大凜然。

❝ 戴老師在離臺前，將當年「省交響樂團附屬小弦樂團」時使用的樂譜，全部送給我。❞

最後一次看到戴老師是在1974年，那時我帶著世紀到美國巡迴演出，到舊金山時，他特別大老遠跑來看我。他埋著耳針，說是針灸，對身體較好。整個人看起來悶悶不樂，身體狀況也不太好。我那時年紀輕，沒有想太多，而且樂團有固定行程要跑，雖然很高興看到他，但也沒有特別和戴老師多聊，這一別，到他1981年過世前，我竟然再也沒能和他見面，至今都覺得很遺憾。

2

亦師亦友的業師蕭滋

在臺灣戰後的音樂發展上，有一些外國友人有著不可磨滅的貢獻，蕭滋（Robert Scholz, 1902-1986）可以說是其中最重要的一位。他原是奧地利人，自小就想走古典音樂的路，因為二次世界大戰的原故，音樂學習過程斷斷續續，但他一直堅定地走著。二次大戰期間，他流亡美國，在那裡開創了自己的音樂天地，闖出名號。1963年，蕭滋由美國國務院派來臺灣，為期一年。一年以後，他並不想回美國，對於這一位多才多藝的音樂家，臺灣音樂界也很希望他留下來。於是師大音樂系就聘他專任，教鋼琴、指揮和作曲，他也在藝專兼課，並兼省交客席指揮。他在臺灣生活了二十三年，完全奉獻他的音樂才能，演出教學兼備，桃李滿天下，尤其是鋼琴界受益良多。後來大家才知道，吸引他留在臺灣的一個主要原因是鋼琴才女吳漪曼（1931生），吳伯超（1903-1949）的女兒。

蕭滋與吳漪曼在1969年結婚，這一段忘年婚姻一直是臺灣樂壇津津樂道的大事。回想起來，我也有些貢獻。蕭滋那時住在安東市場附近的師大宿舍，有一天，他打電話來，要我過去，我就

趕緊去看他。到他那裡時，發現他躺在床上，全身冒虛汗、人在發燒，他口裡一直叫著「Miss Wu！」，我頓時想到，當時在他家的客廳上課時，他不時會轉頭去看走廊吳漪曼老師的身影。於是我瞭解了，他打電話給我，應該是要我去請吳老師來，我就和盧寧趕緊騎著機車去找吳漪曼老師，告訴她，蕭滋生病了，她聽了，回答說第二天會去看他；至於她後來是什麼時候去看蕭滋，我就不清楚了。在那個年代，這一段感情經營應該不是很容易，例如那時候師大音樂系系主任戴粹倫對於兩人的情感關係，就不是很認同，或許戴老師在這方面比較保守吧！

> **❝ 在臺灣戰後的音樂發展上，有一些外國友人有著不可磨滅的貢獻，蕭滋（Robert Scholz, 1902-1986）可以說是其中最重要的一位。❞**

　　我跟蕭滋的機緣主要是因為陳泰成，當時十二歲的陳泰成，本來跟我學鋼琴，程度很好。我希望他能更好，就每星期帶他去跟蕭滋學，幫他當翻譯，蕭滋也覺得我這個學生程度不錯，教得很開心。後來我自己也開始跟著蕭滋學作曲，1966年還開始學指揮，但那時候學作曲和指揮都是純興趣，並沒想過會走專業的路。就像其他老師一樣，蕭滋也很喜歡我，和我有著很好的感情。我跟他上課，他從來沒有收過我學費，看我瘦瘦的，還偶而拿克補給我吃。後來連盧寧跟他學鋼琴，他也沒收學費。想想我還真欠他不少。

　　跟蕭滋學習，有另一個好處：讓我的英文程度增進不少。雖然在學校有學過英文，後來還有自學，到今天，我還是覺得我的

英文不夠好。當年，我不僅幫陳泰成翻譯，蕭滋在藝專的理論小組課，我也當過翻譯；他的學生裡面，包含了馬水龍。這些使用外語的實務經驗，對我日後出國進修，有不少幫助。不僅如此，他還要張瑟瑟來跟我學樂理，似乎真的將我當他的助教看待。

蕭滋認為，鋼琴學生不能只是自顧自地埋首彈琴，除了獨奏外，他還要求他們要有合奏、室內樂的經驗。以當時的臺灣音樂教育大環境來看，這樣的要求和訓練是很先進的。那時他的學生裡，就屬陳泰成和張瑟瑟最為出色。為了讓他們能有合奏、室內樂的機會，他找了潘鵬、張寬容和我「陪公子讀書」，我們三人加上這兩位鋼琴學生組成了室內樂團，到全省開音樂會，臺北、

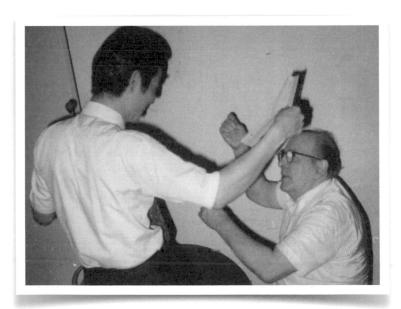

蕭滋指導廖年賦指揮情形。

左起：廖年賦、張瑟瑟、張寬容。

臺南、高雄都有，也不時在耕莘文教院及「電視樂府」節目中演出，對於臺灣演出室內樂的風氣有很大的影響。

　　我和蕭滋老師有一陣子關係不太好，也是因為陳泰成。他跟著蕭滋，如魚得水，展現了高度的鋼琴演奏才華。到他十四歲時，為了他的發展，我考量著，如果再不出國，之後就要當完兵才能出國，會太遲，可惜了他的才華。但是蕭滋的看法卻不同，他覺得陳泰成應該跟他學到廿五歲再出國會更好。雖然我很尊敬蕭滋老師各方面的專業，但在這一點上，我完全無法認同。陳泰成接受了我的建議，早日出國。蕭滋知道陳泰成要出國後，很生氣，揚言要寫信告訴蔣介石，阻擋此事；他還要他的廚師老黃打電話給我，要求我把他送我的譜都送回去。這樣僵硬的關係持續了幾年，終於有了轉圜。1968年，世紀成立了，那時候主要還是

世紀學生樂團。我親自送創團音樂會票券給蕭滋老師，請他一定
要來。我也笑著問他，是否還在生我的氣，他回答「是！」但是
他終究來聽音樂會了，並且很高興，也非常認同和支持成立了這
個樂團，隨即抱了我一下。一年後，世紀請蕭滋來指揮，他也欣
然接受。之後，他和世紀合作了不少音樂會。看來，他終於不再
生氣了。

> 66 1968年，世紀成立了，那時候主要還是世紀學生
> 樂團。我親自送創團音樂會票券給蕭滋老師，請他一
> 定要來。 99

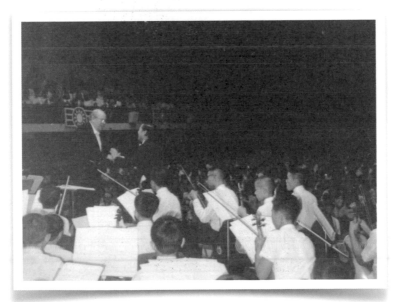

1973年國慶，蕭滋指揮世紀交響樂團演出，韓籍男高音金金煥獨唱。

在蕭滋老師身上，我看到了一個百分之百的音樂人。音樂不僅僅是謀生吃飯的工具，而是值得終身奉獻不已的藝術。雖然和他學習的時間不算久，但他面對音樂的態度和深厚的專業知識，讓我對古典音樂的世界更加嚮往，也更執著自己的選擇。

蕭滋教授世紀樂團演出前，於後臺留影。
左起：蕭滋、江泰崇、吳漪曼。

精益求精：出國進修
(1976/77, 1990/91)

雖然在臺灣已是頗有名氣的音樂家，

廖年賦並不滿於既有的成就，

思考著如何再求精進。

1976年，他去了維也納一年。

1990年，他去了紐約。

前進維也納
(1976-1977)

1973年，我離開了省交。在省交時，我心裡就很明白，自己的音樂程度並不夠好，要帶好樂團是很勉強的。但是，我並不知道該怎麼做比較正確。辭去省交的工作時，我最想立刻做的事，是去維也納，這個號稱「音樂之都」的地方。不過，那時我已41歲，而維也納的學校不收年齡超過25歲的學生。而且離開省交，沒有專職，也

就沒有固定收入。那時我已是三個孩子的父親，總得考慮家庭的問題。好在盧寧一直很支持我在音樂路的任何決定，只要能夠出國進修，她總是全力支持。我們商量好，我出國時，她暫時負責照顧家庭，並繼續隨蕭滋教授學習鋼琴，我可以沒有後顧之憂。至於出國的經費，很幸運地，兄姐將祖產賣掉，每人都分到一筆錢。對我來說，真是及時雨，感謝老天！

除了家庭和經濟財源的考量之外，那時候還有另一個困難，要出國必須經過層層管制。雖然每個人都可以申請護照，但是必須要有理由，這個理由要經由相關主管機關核准後，才能真正地申請護照。在取得護照後，才能申請要前往國家的簽證。所以從打算出國到真正能出國，究竟需要多少時間，很難控制。不像現在，辦護照、

簽證都很快，有效時間還很長，許多國家連簽證都不必先辦，要出國，買張機票就出發了。正因為這一層層的困難要克服，雖然計劃去維也納，卻不是一時半時可以做到的。於是我在教學生、帶樂團之餘，同時開始規劃，要如何一步步地達成目標。

> ❝ **1973年，我離開了省交。在省交時，我心裡就很明白，自己的音樂程度並不夠好，要帶好樂團是很勉強的。**❞

　　1972年，我開始在中國文化學院（今天的中國文化大學）兼任，教小提琴。在那裡，我認識了柯尼希（Wolfram König），他已在文化教了很多年小提琴，也算是當時的名師。我不是很清楚柯尼希是怎麼來臺灣的，我還記得，他太太拉中提琴。我曾邀請柯尼希與世紀合作，演出布拉姆斯小提琴協奏曲第一樂章，他相當滿意。柯尼希後來要回德國，他讓陳必昭（陳必先的妹妹）轉來跟我上課。柯尼希建議我，要趕快去維也納，跟隨維也納音樂院最好的指揮教授斯瓦若夫斯基（Hans Swarowsky, 1899-1975）學。可惜的是，在我終於可以去維也納的時候，斯瓦若夫斯基過世了。我到維也納，就只能跟隨他的學生奧斯特萊赫（Karl Österreicher, 1923-1995）。後來很多年輕一輩的臺灣學生，也都跟過奧斯特萊赫學習指揮。

　　既然目標是跟斯瓦若夫斯基學，就得進維也納音樂院（Hochschule für Musik und darstellende Kunst in Wien）。由於已經超齡，我根本不可能以學生的身份進去。這時，在臺灣的音樂關係發揮了功效。蕭滋老師以前的鋼琴學生張瑟瑟那時已經在維也納，她在臺灣時，因為蕭滋老師要求要演奏室內樂，我們曾經合

71

作演出室內樂音樂會。張瑟瑟提供訊息，願意在維也納幫我辦理旁聽學生證，整個出國手續有了曙光，踏出第一步。我至今都很感謝她當年的幫忙。

於是我開始申請護照。當年申請出國的理由不是留學，而是出國考察。那時我是亞洲作曲家聯盟（簡稱「曲盟」）的理事，由曲盟出公文推薦我去奧地利考察，用這個理由向主管機關教育部申請，獲得核准後，順利取得護照。到了維也納之後，再請張瑟瑟幫忙，介紹指導教授奧斯特萊赫，由他出面辦理旁聽生證。

經過一段時間的努力奔波，1976年九月，我終於如願到了維也納，成為維也納音樂院的旁聽生。旁聽生一樣要繳保險費，沒學分也沒學位，什麼證書、證明都沒有。對我來說，這些都不重要，我的目的是要真材實質地學，學我還不知道的東西，補強過往的不足。

為了準備到當地上課，我在臺灣就開始學德文。那時候要找到人學德文，也不是件容易的事，我是跟一個叫白衛理的瑞士記者學，他可以說一口流利的中文。好在有這麼點基礎，到維也納後，在學校課堂上講德文，在奧斯特萊赫家上個別課時，則是講英文。有著當年跟蕭滋老師上課的經驗，我一點都不怕語言不夠好，至少溝通、瞭解老師教的東西，是沒有問題的。

白天在學校，老師用德文上課，我不是完全聽得懂，於是請老師在他家裡用英文一對一上課，有時候一星期會上兩次。由於只計劃去維也納一年，一定要全力認真學，所以，時間和精力都擺在看譜和練習上。明知道有很多好聽的音樂會，只能挑很重要的場次聽，不敢每場都去。我以前的學生陳泰成那時也在維也納，他對我說：「廖老師，你不能整天待在家裡，會生病的。」於是他硬逼我搭他的車，開到維也納森林去散步，結果，車開到那裡，他去散步，我

留在車上看譜。我這麼拚，是有原因的，因為每個星期要去老師那裡上課，課前一定要將譜看熟才行，否則上課學不到什麼。畢竟自己已不年輕，出國進修，是知所不足，當然要用功才行。

　　嚴格來說，我開始學指揮，是到維也納之後才真正開始。當年跟蕭滋老師上課時，和聲學、作曲、指揮都在學，指揮當然不可能學得很紮實。好不容易來到維也納，當然要從基礎開始，紮實地學。我們一班有十七個人，其中有很多已經有指揮經驗。奧斯特萊赫很嚴格，無論是否有指揮經驗，一律由基本姿勢和動作開始要求。我們練習的第一首作品是莫札特小夜曲，一開始，大家都覺得很簡單，奧斯特萊赫經驗老到，他告訴我們，不要小看

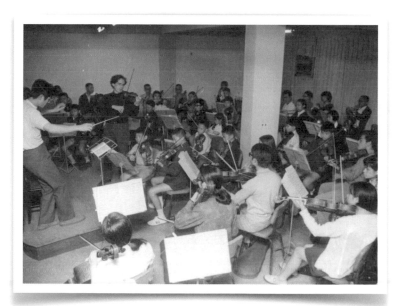

德籍小提琴家柯尼希與世紀樂團合作演出布拉姆斯小提琴協奏曲，於昆明街團址排練。

這首曲子，要從簡單開始，才能打好基礎。慢慢地，我瞭解到，蕭滋老師教我的東西，其實是已經有基礎以後的教法，基礎不足，只能「知其然，而不知其所以然」。奧斯特萊赫傳承自斯瓦若夫斯基，後者見長的小節句分析，只有他的嫡系學生才學得到。跟著奧斯特萊赫上課，當然也會學到這種分析方法，我發現指揮只要把小節句背熟了，就不會出錯。斯瓦若夫斯基系統的指揮，舉手投足、音樂詮釋，一看就知道。多年後，嘉弘也曾經跟奧斯特萊赫上過課。

1976年教育部核准廖年賦赴奧地利考察公文。

> 66 **嚴格來說，我開始學指揮，是到維也納之後才真正開始。** 99

　　去維也納，不僅對我個人日後的指揮生涯很重要，也對我的孩子產生了決定性的影響。我的孩子嘉齡和嘉弘都很有音樂天份，也喜歡音樂，我希望他們能儘早有更好的學習環境。因此，出國之時，就想著要如何將孩子一同帶過來。我到維也納後，嘉齡先去美國的阿姨家，再於十一月時，由美國飛來維也納跟我會合，這種方式其實是不合法的。我希望能用合法的方式，孩子們才能長期留在維也納學習。

　　我偶而會跟那時駐維也納辦事處的祕書邱進益吃飯，有一次聊到工作證，才知道若當地有人聘用我，可以取得工作證，有了工作證，可以向僑委會申請，帶家人過去。很多人的做法是請餐廳聘他們為樂師，用應聘證明申請。我瞭解之後，向我的老師奧斯特萊赫說明此事，他寫了證明，聘請我當他的助教，幫我辦了工作證，事實上，我並沒有為他工作。有了寶貴的工作證，我趕緊回臺灣，辦好相關手續，將盧寧和嘉弘帶到維也納。他們到的時候剛好是耶誕節期間，嘉弘還可以參加第二學期的入學考試。

　　在維也納雖然只有待一年，卻讓我眼界大開，體會到他們對專業的尊重，是我們難以想像的。歐洲的教授權力很大，我的老師幫我辦工作證，就是一個例子，另一個例子是嘉弘的入學考。到了考場，我們發現考生名單裡漏掉他的名字，我馬上告訴他的老師，於是他拿起筆，直接在名單上面加上嘉弘的名字，就可以了。不僅如此，考試一結束，直接公佈結果，大家都沒意見，不像在臺灣，規定一堆、迴避一堆，結果很多時候，還是會被抗議不公正。之所以如此不同，應與專業和民情有關，值得思考。

廖年賦於維也納音樂院修業證明書。

2

外一章：
談資賦優異生出國與音樂班

今天有很多人認為，嘉齡和嘉弘當年是以資賦優異兒童身份出國，其實並不是，他們是以依親方式合法到維也納。陳泰成和張瑟瑟才是以資賦優異兒童身份去維也納。至於資賦優異兒童出國的事情，說來有些複雜。1959年，在鄧昌國等音樂先進的提議與推動下，教育部社教司與中華民國音樂學會合作制定了一個「資賦優異音樂天才兒童出國辦法」。這個辦法直到1962年才由教育部公佈實施，變成了「藝術科目資賦優異學生申請出國進修辦法」，第一位用這個辦法出國的天才兒童是陳必先，現在是很有名的鋼琴家，住在德國，也經常回臺灣開音樂會、辦大師班。這個辦法只施行了十年，前後有四十六位天才兒童據此出國。1972年底，開始有要求廢止的聲音出現，理由是經費不足，還有兒童們在國外的照顧問題，不過，也有聽說，是因為有官員的小孩沒考過，於是大聲抗議。無論如何，當時的教育部長蔣彥士決定停辦，為了讓音樂天才兒童可以有學習的可能，決定於國內設置音樂實驗班。1973年初，這個辦法就被廢止了，同一年，臺中市光復國小設立了第一個公立國小音樂實驗班，緊接著，臺北福星國小也成立了音樂班，之後，中小

1979年夏天，全家攝於維也納愛樂廳前。

學音樂班紛紛成立。七年後，1980年，大家又覺得國內師資不足，於是教育部又頒行「藝術科目成績優異學生出國進修辦法」；1994年，這個辦法又被廢止了。

> 　　❝ 今天有很多人認為，嘉齡和嘉弘當年是以資賦優異兒童身份出國，其實並不是，他們是以依親方式合法到維也納。❞

　　簡單來說，這個辦法兩度施行後廢止，嘉齡和嘉弘要出國時，正好是辦法被廢止的時候，我只好另謀他路，藉著自己去維也納，以依親方式將他們帶過去。在這段期間，原本打算要用這個辦法出國的人，有些只能留在國內，有些則用小留學生跳機的

方式，才能完成出國的心願。有意思的是，當年這些跳機的小留學生中，有不少今日也有所成就。倒是音樂班的設立，這幾年成了很具爭議性的話題。

廖年賦與陳盧寧。

音樂班設立的法源原是「特殊教育法」，是備受爭議的一點，經常被非音樂界人士視為特權。陳郁秀擔任臺師大藝術學院院長時，教育部特殊教育委員會委託臺師大藝術學院視察國內中小學音樂班，師大音樂系老師都被委託參與視察各國中小學的音樂班。老師們到了學校，每個學校都開口要求給設備，他們不明白，事實上，視察的目的是要看辦理狀況如何？是否繼續辦？還是要停止招生？當時視察的結果不了了之。倒是近幾年，一些學校的音樂班由於招生困難，自行停辦了。我個人認為，音樂班不是什麼特殊教育，而且音樂班的走向

全家福。約1980年代初。

有些走火入魔，只求技巧，缺少音樂。開設那麼多音樂班，不如將資源集中，參照德國、法國、奧地利等音樂先進國家，將音樂學校的教育與國校教育分開，另外修課開立證書，有點像臺灣的私立音樂學校 YAMAHA 之類的，才不會浪費資源。我也覺得要關閉現在的音樂班不是壞事，但是要有配套措施，集中到課外的音樂學校進行音樂專業教學，但是說來容易，牽涉的層面太廣，在臺灣，真要能辦這樣的正式音樂學校，看來很難。

3

紐約布魯克林學院
(1990-1991)

　　1990年，我又有機會出國進修，但是這一次和十幾年前去維也納很不一樣。

　　1990年，我已在國立臺灣藝術專科學校（今天的國立臺灣藝術大學前身）教書多年，也已經是教授，並做了七年的音樂科科主任。那個時候，藝專正好計劃要改制，原有的老師們雖然技藝很好，卻大部份沒什麼學位，以前無所謂，到這時候，卻是改制條件的一大問題。既然如此，學校需要老師去進修碩士，於是就送了一批老師去芳邦大學（Fontbonne University）唸碩士，盧寧也是其中之一。我那時已經是教授，不需要再拿學位，但校長讓我休假一年，於是我就跟老師們一起過去。到了那裡，發現那個大學的音樂系並不好，我的程度其實是可當他們的老師，我不想在那裡浪費一年的時間，得另覓他處，於是我想到布魯克林學院。

　　由於藝專與美國紐約市立大學（City University of New York）為姐妹校，兩校間交流頻繁。1988年，我受邀請，到該校布魯克林學院（Brooklyn College）音樂系客座，並於十二月十八日指揮他們的樂團，在學院的表演藝術中心開了一場音樂會。因為有

IN·PVRSVANCE·OF·THE·AVTHORITY·VESTED·IN·IT·BY·THE·LAWS·OF·THE
STATE·OF·NEW·YORK·AND·VPON·THE·RECOMMENDATION·OF·THE·FACVLTY·OF

BROOKLYN·COLLEGE

OF

THE·CITY·VNIVERSITY·OF·NEW·YORK

THE·BOARD·OF·TRVSTEES·OF·THE·CITY·VNIVERSITY·OF·NEW·YORK·CONFERS·VPON

David Nien-Fu Liao

WHO·HAS·COMPLETED·THE·REQVISITE·COVRSE·OF·STVDY
THE·DEGREE·OF

MASTER·OF·MVSIC

WITH·ALL·THE·RIGHTS·AND·PRIVILEGES·IMMVNITIES·AND·HONORS
THEREVNTO·BELONGING·AND·IN·TESTIMONY·THEREOF·IT·GRANTS·THIS
DIPLOMA·SEALED·WITH·THE·SEAL·OF·THE·COLLEGE·AT·THE·CITY·OF
NEW·YORK·THIS·FIFTH·DAY·OF·JVNE·NINETEEN·HVNDRED
AND·NINETY·ONE

CHAIR·OF·THE·BOARD

CHANCELLOR·OF·THE·VNIVERSITY

PRESIDENT·OF·BROOKLYN·COLLEGE

PROVOST

布魯克林學院碩士學位證書。

81

這個機緣，於是我打電話給布魯克林學院，請他們同意我去那裡進修，他們答應了。那時候，我已經在芳邦大學念了六星期的英文，只是芳邦大學不肯給我證明。如果有芳邦大學的就學證明，我可以直接轉到布魯克林學院，由於芳邦大學不願意發給證明，我只好回臺灣，等收到布魯克林學院寄來的I-20後，重新辦理簽證，再去布魯克林。

不同於前次以交換教授身分，這一次去布魯克林，我乃是學生的身分。不過，系主任很客氣，請助教陪我辦理學生註冊。我依舊認真學習，研究所該上的課，我從不缺席，也舉辦畢業音樂會。記得有一堂課是合唱指揮，由一位女高音教授授課，她看到

我去上課，就請我指導那一堂指揮課，這可不是玩笑話，後來這堂課常常是由我擔任教課。女高音老師經常找一些新的教材讓我教，看到我上課的情形，她還跟系主任稱讚我，說我很有能力。當然，有一些屬於參觀教學的課，不必參加，不想浪費時間，也不想給別人壓力。我也依規定做畢業論文，選擇了口試，寫貝多芬第七號交響曲的第一樂章，這是在我一生中有多種影響層面的一部作品。

就這樣，在我五十九歲時，取得了音樂碩士學位（Master of Music）。

建立音樂家庭
（1957至今）

1957年，廖年賦和認識了四年的
陳盧寧結成連理。
兩人育有一女二子，都走了音樂路，
也都有所成。

妻子陳盧寧

　　1953年，我在臺北空軍子弟小學教書時，認識了盧寧。她的出身背景和我很不一樣，她家本籍廣東省番禺縣，盧寧卻是於1937年七月十三日生於福州。她們家可稱是書香世家，父親是陶藝專家，母親是北平師大的高材生，女性唸到北師大，在我們那個時代，是件不得了的事情。盧寧的祖父曾經派駐韓國，她祖母是日本人，

所以，盧寧都會說，她有四分之一日本血統，也會嘲笑我日文不夠好，對日本文化的瞭解遠不如她；不過，這也是事實。在十歲那年（1947年），她跟隨父母來臺灣，和許多早期來臺灣的外省人一樣，沒想到就一直待了下來。

陳盧寧一歲九個月時攝，懷中抱著她最愛的橘子，喜形於色。

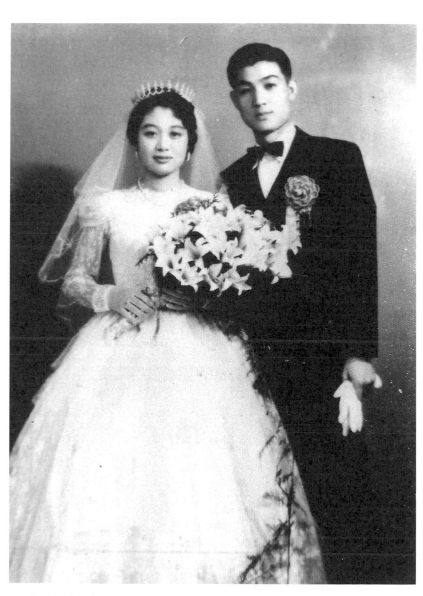

1957年廖年賦與陳盧寧結婚照。

盧寧的成長背景裡有許多藝術成分，不僅是陶藝，她的父母也都喜歡音樂，她從小就展露出音樂與繪畫的雙重天份，是父母的掌上明珠。盧寧母親曾在師大教國文課，盧寧唸高中的時候，為了決定要走那一個方向，她母親去請教蕭而化教授。蕭而化教授建議，音樂一定得趁年輕時打好基礎，繪畫則到年紀大再學都不嫌晚。於是盧寧選擇了音樂，到空小借鋼琴練習，我們因此認識。說起來，我能和她共組家庭，好像應該要感謝蕭而化教授。

雖然走了音樂的路，也頗有成績，後來還回母校藝專音樂科任教，但是，盧寧始終沒有忽視藝術這一塊。由於父親拉坯燒窯，盧寧喜歡收藏陶藝品，很有雅興，嘉弘曾經戲稱她是「瓷器太后」。盧寧在藝專授課時，開始正式學繪畫，上午當老師，下午就到美術系當學生，跟學生們一起上課。退休以後，開始請老師到家裡一對一學，每週三次，非常認真，上課時，旁人絕對不

1980年夏攝於維也納郊外。

1982年夏攝於維也納近郊葡萄園。

能去吵擾。學水彩不夠，還學油畫。平常時候，她常常嚷著身體這裡那裡不舒服，但是上繪畫課時，她卻從來沒叫苦。等到畫筆一擱下，又開始覺得累了。這麼多年下來，可以看得出來，她對於繪畫的興趣其實比音樂還強烈。2014年五月二日，她興緻勃勃地開了第一個畫展，更是明證。

我們年輕的時候，臺灣的資源很有限，而且為了維持生計，無法出國深造，但是我們都一路抓緊各種機會進修成長，我跟蕭滋上課，盧寧也跟他學鋼琴。後來經濟情況稍好時，我們用旁聽、進修的名義，出國進修。我去維也納回來後，1981年，她也去維也納進修。1988年，她去芳邦，那學校的音樂系雖然不怎麼樣，但有位很好的鋼琴老師約翰‧菲立普，曾經去法國跟梅湘（Olivier Messiaen, 1908-1992）學，盧寧跟他學得很不錯，尤其是

梅湘的曲目。1989年，世紀曾邀請菲立普教授來臺，並於九月十日在臺北市社教館舉行音樂會，演奏莫札特降 E 大調雙鋼琴協奏曲K365，這場音樂會應該也算是盧寧的畢業演奏會，之後她不僅取得碩士學位，還以高分名列該校榮譽排行榜。芳邦大學的音樂環境雖不甚理想，但是美術很不錯，盧寧在那裡也修了美術的課程。由這裡可以看到她藝術家的一面，「活到老，學到老」。她對於藝術的認真態度，是我一直以來最欣賞的。

> 66 雖然走了音樂的路，也頗有成績，後來還回母校藝專音樂科任教，但是，盧寧始終沒有忽視藝術這一塊。99

盧寧做任何事情都很認真。當年我認識的朋友，幾乎都是學音樂的。認識她時，大家都覺得這個女孩的音樂天分很高，對於周邊的人事物，都十分認真對待，這種認真的態度很令我感動。不僅如此，在那時認識的朋友中，她對於兩人的互動關係是最認真的。那個時代音樂活動很少，我們會把握所有機會，一起去聽音樂，最常去的地方是美國新聞處的「音樂唱片欣賞會」，大約每週舉辦一次，不但完全免費，還附贈樂曲解說。對我們來說，一方面增進自己的音樂常識，一方面培養兩人感情，可謂一舉兩得。我們的約會都和音樂有關，除了美新處外，我們也喜歡去萬國戲院看歌劇電影，像是蘇菲亞羅蘭主演的《阿依達》、伊莉莎白泰勒主演的《狂想曲》等，我都還記得。

我其實很早就認定盧寧會是我的牽手，但是，那個年代，外省人和本省人聯姻，很多人都持保留態度。我的兄姐們告訴我：

「外省老婆愛打牌、不煮飯。」但是我認識的盧寧卻不是這樣，她不打牌，熱愛音樂和藝術，至於煮飯，我自己就很會煮，不必靠老婆。倒是後來聽盧寧說，她父親，我後來的岳父，很早就告訴她：「廖年賦是老實人，很可靠，可以嫁。」多年以後，盧寧也曾經在接受訪問時，告訴人家，當年我有多老實。她說：「我們交往了四年多，他確定要娶我了，才敢來牽我的手。還記得那天，我們相約去萬國戲院看《阿依達》，假日的西門町人擠人，他大概怕我走失吧！趕緊跑過來抓住我的手。」聽她講這件事，我才模模糊糊地想起來，好像真是這樣。總之，我們交往四年多下來，兄姐們也放棄了他們的成見。1957年，我們結婚了。

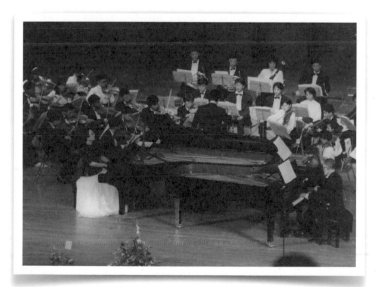

1989年九月十日於臺北市社教館，陳盧寧與菲立普合作演出莫札特降E大調雙鋼琴協奏曲，K365，廖年賦指揮世紀樂團。

盧寧家庭出身很好，有一定的家教要求。我們成家後，她對於家裡的照顧非常堅持己見，也可以說很「嚴謹」，這些也應該與她的家庭背景有關。有些時候，我對她的堅持雖然不盡認同，但多半都依著她。也因為她的堅持，把家裡照顧得很好。廖家小孩家教好，是她覺得很驕傲的事。當然，為了做到她的堅持，她自己也犧牲了很多。她的家庭出身，至今都可以在一些生活習慣上看到。例如她學畫畫，下課後或是不畫時，畫筆一丟就不管了，之後的收拾都是我的事，好像我是她的「畫童」。每天的早餐也是我負責打理，上了年紀後，得想到營養均衡問題，也得想到不能天天都一樣，得有變化。盧寧是美食主義者，但主要負責品嚐，我在廚房的時間遠比

1990年夏攝於維也納郊外。

她多，有些菜，例如羅宋湯，可是我的專長。說這些並不是抱怨，而是可以看到我們家庭生活裡的互補。

時間過得很快，我們認識已六十多年，結婚也快六十年了。這麼些年下來，可以清楚感受到，我們兩人在個性上差距頗大，但是，對於走音樂這一條路，毫無疑問是有志一同的。盧寧對我在音樂事務上的發展想法，永遠是毫無保留地支持。1968年，我年輕氣盛，成立世紀，我練樂團，其他幕後大小事情，都是她在打點，推票、募款，她都毫無怨言。她的繪畫天份，成了世紀音樂會海報設計的最佳來源，我將其中一些拿去裱框，擺在世紀練習場地，算是我謝謝她付出的一點點心意。

❝ 盧寧家庭出身很好，有一定的家教要求。我們成家後，她對於家裡的照顧非常堅持己見，也可以說很「嚴謹」，這些也應該與她的家庭背景有關。❞

盧寧是個「感性多於理性」的人，年紀愈大，感性的一面就愈強。並且，她的感性是外顯出來的，無論是生活、事務上的要求，或是在音樂、美術上的表現，她都會直接地把自己的感覺表達出來。由正面來看，她很有自信，能夠直接完整表達她的感覺，例如在設計海報或繪畫的時候，她非常有表現性。若由負面來看，也因為感性較多，有時候表達的方式會比較強烈，顯得理性較為不足，有時會比較沒有條理，不能顧及他人的想法，要求他人配合。相形之下，我的理性比感性要強一點，似乎正好能夠與她互補。雖然有時候在某些需要感性的方面，我也會有所堅持，但是，我比較會顧及他人的想法，必要時，犧牲一些自己的感性堅持，以取得平衡。

　　或許可以用不同的球類來形容這麼多年的夫妻互動情形：剛開始像打乒乓球，年輕時氣盛，會直接反應，遇到兩人有衝突的時候，她把情緒的球丟出來，我會立刻反丟回去。年紀大一點像打網球，雖然也會拍回去，但是速度慢了點。再來就像棒球，丟很多球，才會打一次，回的速度愈來愈慢。現在呢，我覺得像打籃球，她丟球過來，我就把球收下來，不再回擊了。或許一方面發現拋接球那麼多年，真有些累了；另一方面也瞭解了她的脾氣，知道把球收起來，就沒事了。不過話說回來，年輕時候激烈的往返回擊，還真激盪出不少火花。

　　和盧寧多年的相處，其中當然有很多辛苦的地方，但是，整體而言，我很欣賞這段時光和過程。人生本就是這樣，要欣賞一些東西一定要犧牲其他部分，就像唐三藏到西天取經，中途經過許多辛苦，終於達到目的。這個例子或許不能完全表達我的想法，但我要說的是，有所求必定要有犧牲，每個人都是一樣的。

　　如果讓我重新選擇，我還是會選擇她與我相伴，她的確是我這一生中的最佳選擇。

長女廖嘉齡

　　結婚後一年，1958年十月六日，長女嘉齡出生。一星期後，由醫院回家，我開心地整天抱著她，上課的時候也抱著。很多人勸我，這樣會把她寵壞，可是我心裡想著，她就是被抱著疼的命，我就是要寵她、疼愛她。第一個小孩總是覺得特別，一舉一動都會引起我們的注意。嘉齡很小就會模仿，大約一歲的時候，我常對著她吹口哨，她很快就嘟起嘴來學我的樣子，好可愛！

　　嘉齡三、四歲的時候，我開始教她彈鋼琴，發現她視譜比較慢。現在想想，可能是自己求好心切，才三、四歲的小孩，要期待多快呢！於是我想讓她學小提琴，正好也有家長從國外帶一把十六分之一的小提琴給她，就學吧。可是我又覺得，這麼小的孩子要拉小提琴，好像有點難，可是彈鋼琴要看高低音譜號也比較難，還是學長笛吧，只要看高音譜號即可。於是嘉齡唸西門國小五年級的時候，我們送她去跟薛耀武老師學長笛。

　　今天還知道薛老師的人或許會很驚訝，薛老師不是教單簧管嗎？在那個年代，臺灣沒什麼管樂老師，他們多半是軍樂隊出身，跟著國民政府來臺灣，有不少人都會吹好幾樣樂器。薛老

師那時候不僅教單簧管，也教長笛，還教雙簧管和低音管，簡言之，他是那時候的木管全能，也教出許多年輕一代的管樂家。後來年輕一代出國學回來，管樂的專業才開始分工，這也不過是三、四十年的事情。

> 66 嘉齡三、四歲的時候，我開始教她彈鋼琴，發現她視譜比較慢。現在想想，可能是自己求好心切，才三、四歲的小孩，要期待多快呢！99

嘉齡跟薛老師學長笛，學得很有興趣，也喜歡上了長笛，我們還發現，她很會背譜。後來陳澄雄回來，嘉齡轉跟他學，成績很不錯，陳老師還借她比較好的長笛吹。我們很高興，她終於找到了她的樂器。1974年，她順利地考上藝專，一入學就在樂團吹長笛首席，聽說惹得一些學長姐很不高興。她唸藝專時，是國內有名的長笛手，常常獲得比賽冠軍，也經常跟世紀一起表演，在和她年紀相當的青少年之間，名氣響亮，有不少粉絲。藝專三年級時，她告訴我們，覺得在學校很累，因為除了練系上的團之外，還要練老師自己的團，而且練習時間不固定，必須隨傳隨到，

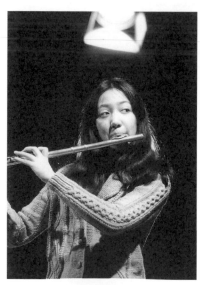

廖嘉齡演奏長笛的神情。

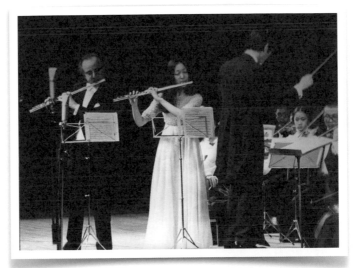

廖嘉齡和其老師與世紀樂團合作於臺北舉行音樂會。

她覺得吃不消。我們心疼孩子,開始考慮讓她出國繼續學習,目標是維也納。

　　就在我們準備要申請音樂資賦優異學生出國的時候,教育部停止了這個辦法,我們只好讓嘉齡先到美國,待我在維也納申請到工作證後,再以依親名義到維也納就學。她一到維也納,立刻考上維也納音樂院,可見得她長笛實在吹得不錯。她在維也納音樂院唸了七年,取得演奏文憑。這段期間,她不僅贏得學校的協奏曲比賽,也曾經代表學校到萊比錫音樂院參加協奏曲比賽,表現優異,讓我們慶幸當初的決定是正確的。

　　雖然小時候很寵嘉齡,但她的個性還是很溫和、也很聽話。當然,她也有自己堅持的地方,但她從不直接表現出來。她很節儉,我三不五時會放些零用錢在她桌上給她用,經常過了許久,錢依然在

桌上原封不動,她拿都沒拿,更別說花用了。我從維也納回來後,也一直和她保持密切聯繫。以前出國不是很方便,只要樂團去歐洲巡演,常常都會安排去維也納;如果沒有安排演出,我們也會抽空轉到維也納去看她。

嘉齡拿到文憑後,我們當然希望她能夠回臺灣,不過她選擇留在歐洲。那時我們就猜想,她可能交了男朋友,只是還不想告訴我們。由另一個

廖年賦與孫女在住家大樓一樓合照。

角度來看,她還年輕,能夠以自己的本事闖天下,也是好事。多方考量下,我們也沒有堅持要她回來。後來得知她果真有個維也納男朋友後,我們開始擔心遠嫁他鄉異國婚姻的種種問題,雖然嘉齡已經習慣在維也納的生活,但異國婚姻畢竟是一輩子的事。我們曾經和她討論,許多異族通婚的例子到後來會衍生許多問題,因為另一方還是會想回家鄉。可是嘉齡很堅定於自己的選擇,帶女婿回臺灣跟我們見面,並告知自己要結婚的決定。當時我心裡自然非常不捨,但是我告訴自己,要相信女兒的眼光,她一旦下了決定,我還是會支持她,就像她從小被我寵的那樣。有了我們的首肯,小倆口分別在臺北與維也納宴客,完成了婚姻大事。

❝ 嘉齡跟薛老師學長笛，學得很有興趣，也喜歡上了長笛，我們還發現，她很會背譜。❞

我的女婿任韋光（Dr. Wolfgang Renner）1953年生，比嘉齡大五歲。他1972年進維也納音樂院，主修長笛，和嘉齡同一個老師，兩人就是這樣認識的。韋光除了學長笛外，同時間還在維也納大學讀法律系。1980年，他取得法律博士學位，1981年，取得長笛藝術家演奏文憑。更不簡單的是，韋光於1985年取得奧地利國家法律高等考試合格證書，擔任維也納市政府法律顧問，也是執業律師。

韋光是個非常認真的人，記得在他準備考高考的時候，我們到維也納看嘉齡，常常看到他一整天都在看書，走到那裡，手上

1975年夏攝於亞伯丁公園。

都抱著書看。我們也都儘量輕手輕腳,不敢打擾他看書。雖然是執業律師,韋光並未放棄長笛演奏,依舊參與不少音樂演出,有時還以獨奏家身份上場,更和嘉齡合作雙長笛,在維也納小有名聲,不少作曲家為他們寫了雙長笛作品。他的多樣才華讓我想到音樂史上有不少音樂家讀過法律,還真符合歐洲的傳統。

1987年,我升格做祖字輩了:嘉齡生了女兒任育萱(Julia Renner)。她先在維也納大學唸大眾傳播和漢學,取得學士後,又繼續唸漢學碩士,也開始在維也納音樂院主修吉他。育萱長得很漂亮,也很活潑,經常和父母一同來臺灣看我們。我當然也很寵她,就像當年寵她母親那樣。

觀察他們夫妻相處這些年,我發現,嘉齡個性看來溫和,但有些時候還是有點好強。相形之下,韋光個性比嘉齡還要溫和,有時候我都覺得,他應該要再有個性一點。或許正是這樣,他們對於不同意見的處理方式,不像我跟盧寧年輕時那麼衝動,而是耐心地理性討論,這一點讓我很放心。現在看來,這段婚姻是很適合的,如果當初嘉齡聽我們的話回臺灣,不一定能夠遇到一位那麼好的伴侶。當年疼愛的女兒如今也有自己幸福、傑出的家庭,很令人欣慰,雖然遠在奧地利,我們一直保持緊密的聯繫。

長子廖嘉言

　　1959年十一月，長子嘉言出生，是家中第二個孩子。他的一生很短暫，也很可憐。

　　我們那時住在漢中街，家裡樓下開了一間玻璃店，店裡有切玻璃的機器。嘉言好奇跑去玩，一不小心，一小截食指被切到，趕緊送到醫院去接，還是沒能夠接回來，就此食指少了一小截。好在後來他學大提琴，竟也拉得很好，並沒什麼影響。嘉言國小六年級時，開始跟張寬容學大提琴，表現優異。1972年，還獲得全省音樂比賽大提琴首獎。不幸的是，他在八歲時，發現罹患白血病，就是所謂的血癌。

　　嘉言很聰明，發病時已經唸小學，病情嚴重住院時，幾乎整學期無法上課，等到狀況稍好出院時，上一陣子課，月考還是考全班第一名。或許是天忌英才吧，讓他得這個病！

　　有的小孩得這病後，一年就走了，嘉言卻拖了六年。那時的醫學不像現在發達，會使用換骨髓的方式治療，主要是用打藥的方式消滅壞的細胞，結果不僅是壞的細胞，連好的細胞、血小板都殺掉了。少了血小板會一直出血，所以半天就要補充血小板。要補充血

小板，必須先從健康的人抽約500到1000 cc的血，進行血小板分離，再將其餘的輸回給捐血的人，血小板輸給嘉言，每個月都要這樣做。我幾乎每天都在找親戚朋友來抽血，做血小板分離，有時候找不到人幫忙，我就用自己的血。醫生有時會勸我，不要讓自己太累。只是這麼麻煩的事情，不是至親，有誰會願意。

這六年的日子，幾乎都是這樣過的。除了張羅這些事，我還要工作、還要教琴，好在有岳母來家裡幫忙，另外又請了兩名傭人。六年裡，嘉言每個星期都要回醫院驗血，情況嚴重時，就得住院。有一次，我去醫院，剛好遇到張寬容去探視嘉言，他看到我，邊掉眼淚邊說，這個小孩很可憐。

嘉言的病情時好時壞，只要稍好些，他就要拉大提琴。1970年，我帶世紀第一次去日本演出，嘉言也跟著一起去，還參加演出。1974年，我應邀去釜山指揮，那時候，他在臺大醫院住院，我原本不想離開那麼久，考慮不要去，他卻說沒關係，要我去，而且說我可以用酬勞買一把好弓給他。於是我去了釜山，也帶了弓回來，但是他再也沒機會使用了。

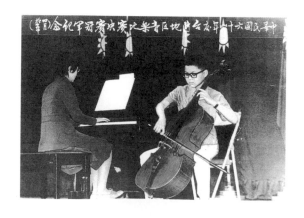

1972年四月，廖嘉言獲音樂比賽大提琴組冠軍，陳盧寧為子鋼琴伴奏。

1973年春節，左起：廖嘉言、廖嘉齡、廖嘉弘。

1972年七月，全家攝於漢城左起：廖嘉言、廖年賦、廖嘉齡、陳盧寧、廖嘉弘。

其實，我們那時候也知道沒什麼希望，只能盡人事而已。現在想來，或許當初不要救他還比較好，因為想要救他，還讓他辛苦那五、六年。另一方面，也可能是他對大提琴的熱愛，讓他可以撐那麼久。他十五歲就過世了，由他在病中的表現看來，他應該是理性大過於感性。

嘉言生病後，我們全家由臺北市搬到板橋文化路，那時算是鄉下地方，四處都是稻田，希望鄉下的安靜，能對他的病情有所幫助，可惜還是事與願違。他過世後，我擔心盧寧觸景傷情，決定將房子賣掉，再搬回臺北市。既使如此，盧寧對嘉言的早逝一直很難釋懷，很長一段時間，她不願意任何人提到嘉言。我則告訴自己，應是我們和他的父母緣只有十五年，緣份到了，他就得離開我們。再想一想，這十五年的時間，他帶給我們很多歡樂。嘉弘至今都還記得，哥哥去上大提琴課，他跟著去，幫忙揹琴，

做哥哥的琴童。哥哥跟張寬容上課，他在旁邊看張寬容的模型飛機。

嘉言永遠活在我們的心底！

1975/76年間攝於家中。

次子廖嘉弘

　　嘉言出生後兩年，1961年九月七日，嘉弘也來報到。他國小四年級時，就跟著我開始學小提琴。1968年世紀成立後，嘉弘整天在樂團裡，跟著大哥哥大姐姐們玩樂器，學會吹奏許多樂器，例如法國號、雙簧管等，他都會一點。嘉言去世後，1976年我去維也納，辦好工作證後，回臺來接嘉弘，那時他唸國三，我中午到他學校去，告訴他，可以和我一起去維也納了。當時他欣喜的表情，我至今都還記得。

> 💬 **嘉言出生後兩年，1961年九月七日，嘉弘也來報到。他國小四年級時，就跟著我開始學小提琴。** 💬

　　樂團的成立加上嘉言的病，三個小孩裡，嘉弘小時候比較沒有被照顧到，我一直覺得對他有所虧欠。所以他剛到維也納的時候，程度不是很好，先唸了一年的音樂院先修班。或許這件事刺激了他，他原本練琴懶懶散散的，靠自己的小聰明混過去，經過這件事，他練琴很拼，也順利地進了音樂院。嘉弘後來的表現很好，不僅做

1975年攝於瑞士。

他老師的教學助理，還是學校樂團的首席，而且在就學期間，就考上奧地利國家廣播電臺交響樂團（ORF-Symphonieorchester），擔任第一小提琴。在歐洲，很多國家廣播電臺都有自己的交響樂團，並且多半是排名很前面的樂團，要進去不是很容易。1987年，嘉弘取得演奏家文憑。之後的幾年裡，他除了在維也納開音樂會外，依舊繼續學習，跑到莫斯科去，跟一位老師專攻俄國作品。這樣兩頭跑了大約三年，1990年開始，他在維也納音樂院任教，也在布拉姆斯音樂學校教。1995年，師大音樂系有專任缺，他回來考試，幸運考上，回來教書直到今天。

1976/77年間，我們全家都在維也納的時間大約有半年，那時雖然我全心放在指揮的學習上，生活還是比在臺灣單純很多，也有比較多的時間和心情陪孩子。我回臺灣後，兩個小孩留在那裡繼續學習，也很辛苦。嘉弘跟嘉齡本來住在一起，嘉齡結婚後，

1980年，廖嘉弘與父母攝於維也納郊外。

嘉弘就另外買房子住。1986年，他和姐姐、姐夫還共組「維也納巴莎加里亞室內樂團」（Ensemble Passacaglia Wien），到今天，這個樂團三不五時還會開音樂會。

> ❝ 樂團的成立加上嘉言的病，三個小孩裡，嘉弘小時候比較沒有被照顧到，我一直覺得對他有所虧欠。❞

因為兵役的問題，在到師大專任前，嘉弘一直沒有回過臺灣。他回來時，雖然已經三十三歲了，還是要當幾天兵才行。他出國時，也已經十五歲了，想想他在外待了十九年都不能回來，多少有些心疼。記得有一年，李忠男帶信義之聲合唱團到歐洲演出，嘉弘在維也納與他們會合，一起到德國，這才有機會吃到臺灣水果。

嘉弘本來在維也納有自己的天地，回臺教書的各方面條件

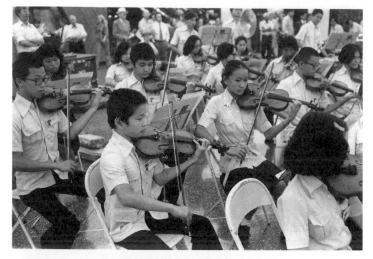

1976年八月二日，臺北世紀交響樂團於狄斯耐樂園演奏。第二排左起第二人為廖嘉弘。

1980年，世紀獲得維也納國際青年音樂節比賽首獎後，全家合照。

廖嘉弘練琴神情（1985年攝於維也納）。

不見得會比維也納好，他會願意回來，應該和我們年紀漸漸大了有些關係。他從小學小提琴，後來又學指揮，都會讓人家覺得他在走我的路。換句話說，他會活在我的陰影裡。好在嘉弘個性開朗，不在乎這些，就是專注於自己的事。他其實活動能力很強，回來沒幾年，就在2000年成立「弘音藝術」，後來在2001年、2004年又先後成立「普羅藝術家樂團」及「安徒生愛樂」，舉辦各式各樣的活動。世紀開音樂會時，他也會來幫忙，當然也不計酬勞。

除了臺灣的工作和音樂會外，他還是常常飛到歐洲去開音樂會、教大師班，十分忙碌，有時連我們都不清楚他的行程。畢竟是老么，嘉弘很調皮，卻也很貼心。他住得離我們很近，幾乎每天都會過來看一下，實在忙不過來，就打個電話。有時他出國，也不告訴我們確實的回臺時間，回來後已是半夜，還直接過來，在家門口

按鈴，讓我們嚇一大跳，也不想想，老人家有時經不起這種surprise。

　　嘉齡比較不會表達自己的感受，都是默默地做自己想做的事。相形之下，嘉弘會強烈地表達自己的想法。他應是理性感性兼備，要理性的時候很理性，要感性的時候很感性，需要理性或感性的時候都可以配合，好像跟我比較像。至今我都覺得，當年帶他們去維也納是對的，那裡的音樂教育非常嚴格，他們的老師都很好，基礎打得很結實，才會有他們今天的小小成就。雖然失去了嘉言，但我還有嘉齡和嘉弘這對兒女，他們也都走自己的音樂路，走得很快樂，也很成功。老天爺真的對我很好！

愛與音樂的教育理念
(1952至今)

從踏入職場開始，

廖年賦就開始了他的教學生涯。

由小學教到大學，由個別學生教到樂團，

樂此不疲，建立了他自己的

愛與音樂的教育理念。

高徒出名師

　　自從北師畢業後，我就開始教書，教了一輩子。除了學校的教職外，也收私人學生，個別授課，這在我生命裡佔了很重要的地位。很長一段時間裡，私人授課的收入固然是我重要的經濟來源，但更重要的是，教學帶給我很大的樂趣，不僅是教學相長，與年輕人相處，亦讓我的生活充滿活力。

　　1952年至1955年，我在空軍子弟學校教書的時候，除了唱遊課，也教了好幾位小朋友彈鋼琴。雖然我自己是進了北師後，才開始正式按部就班學鋼琴，由於很努力，在那個時代，也算是彈得不錯了。認識盧寧後，我也曾教過她彈琴。當然，後來她走鋼琴專業，我選擇小提琴和指揮，鋼琴自然沒她彈得好。黃靖雅寫她的碩士論文時，還在空小的網頁上，找到我當年指導學生上課的情形。我們那時候不僅是教學生，也安排小型音樂會演出，讓他們學起來更有勁。

　　我到省交工作後，依舊繼續教小朋友彈鋼琴，在當年的學生裡，日後最有成就的一位，應屬陳泰成。不過，我只是他的啟蒙老師，他的成就應歸功於蕭滋老師，幫他打下很紮實的基礎。當

年我看他資質很好，應該要學習更多更專業的音樂課程，於是趁
早主動帶他拜在蕭滋老師門下，跟著他一起上課，我自己也學到
許多。本來做老師就應該幫學生多想，後來陳泰成以資優生身份
出國，也是我鼓勵和堅持的結果，還因為這件事，讓蕭滋老師生
我的氣。看到陳泰成今日的成就，我與有榮焉！

　　民國五十年之後，隨著國內音樂環境慢慢進步，鋼琴人才
輩出，我很快就不收鋼琴的學生了。另一方面，隨著戴粹倫老師
學小提琴一陣子之後，加上在省交工作，我對自己的小提琴技巧
越來越有信心，也開始收小提琴學生。在那個時代，我收的小提
琴學生裡，有很多都不是為專業而學，卻也學得不錯，而且在他

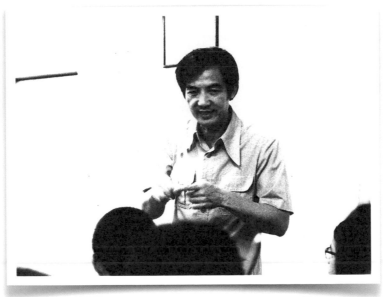

世紀樂團練習時，廖年賦向團員解釋樂曲。攝於昆明街。（楊熾宏攝影）

們的行業裡，都有著優秀的成績，例如現在在政治界的孫立群，科學界的李太楓和馬中珮，醫學界的王拔群和傅一清等。學生裡面，當然也有為專業而學的，如臺北市立交響樂團（習稱「北市交」）的江維中和留在美國擔任中央阿肯色大學音樂系教授的徐亞萍等。有趣的是，在民國八十年代，為了學生，我開始到臺北市仁愛國中音樂班教書，在那裡又教了別的學生。

> ❝ 很長一段時間裡，私人授課的收入固然是我重要的經濟來源，但更重要的是，教學帶給我很大的樂趣，不僅是教學相長，與年輕人相處，亦讓我的生活充滿活力。❞

我有個學生廖心如，考上仁愛國中音樂班，家長希望我能到那裡教，他就能繼續跟我學，我答應了他。當班主任知道我願意去教後，很希望我能再多教一個，剛好方俊人原來的老師吉永禎三聽說我會在仁愛國中教，特地拜託我接這個學生，因此我就教她教了兩年，她現在在NSO（國家交響樂團）任職。廖心如後來去了德國，有一陣子沒聯絡了。

在仁愛國中教的最後一個學生是姜智譯。因為廖心如畢業了，班主任就將姜智譯安排給我。教不滿一學期，有一次上課時，我請班主任過來，告訴他，我下學期不教這個學生了，因為他不認真練琴，我要求他練音階，他都不拉。姜智譯站在一旁，臉都嚇白了。從那以後，他開始認真練琴，第二學期開始，進步很快，成績扶搖直上。我告訴他，他很有天份，只要認真學習，日後必有成就。他國中畢業後，考上藝專，繼續跟我學了五年。

畢業後就考上臺北市立交響樂團，後來市交團長兼指揮陳秋盛很欣賞他，讓他擔任樂團第二首席。姜智譯的學習過程都在國內，沒有出國念書，能夠脫穎而出，很不容易呢！

北市交的另一位首席江維中，也是我的學生，他跟我學習的時間更久，從他小時候開始，一直教到北藝大。後來他去美國繼續學習，回來後考上市交，並做了首席。有趣的是，北市交的中提琴首席何君恆也曾是我的學生。他家住臺中，國中時，每星期來我家裡一次學中提琴。我自己不是中提琴專業，指導初學階段還可以，他也很有音樂性。他後來考上藝專，進藝專後，我就不能教他了，因為中提琴不是我的專業。藝專畢業後，何君恆去法國學了幾年，回來後也考上北市交，並擔任中提琴首席。

我的首席學生還蠻多的，NSO早期曾有位首席朱貴珠，她小時候跟我學了很長一段時間，考上藝專之後，我還親自帶她到日本，請

指揮　廖年賦

廖年賦先生民國四十一年畢業於臺北師範學校音樂科，先後隨康謳、王沛淪、戴粹倫等教授學習提琴，現任省交響樂團第一小提琴，不但是一位優秀的演奏家，而且是一位頗有成就的音樂教育家，也是一位作曲家，他的理論作曲係受教於蕭而化、蕭滋教授。作品有歌劇「熊羆人」、「少年兒童歌謠」等，管絃樂「中國組曲」等，少年兒童歌謠於五十二年獲教育部第一獎。

獨奏　朱貴珠

［簡歷］

1957年　出生怜台北市，現年十一歲。現就讀於台北市西門國校五年級。

1962年　隨鄧城先生學習小提琴。

1966年　轉隨廖年賦先生習琴。

1957年　獲台北市音樂比賽兒童小提琴組第一名。

1968年5月17日，世紀樂團於臺北國際學舍舉行首場音樂會。節目冊中對指揮與獨奏者的介紹。

一位NHK的朋友介紹她到桐學園向鈴木教授學習。能教到他們是我的福氣，因為學生的好成績，才讓人覺得老師教得好。所以，我覺得「名師出高徒」這句話應該修正為「高徒出名師」，我不覺得我多會教，我只是告訴他們，要當專業的音樂家，應該要注意些什麼事，之後的路是他們自己走出來的。看著他們一步步長大，能夠對臺灣的音樂發展有所貢獻，我當然很高興。

1968年成立了世紀後，透過樂團，學生就更多了。這些學生不是跟我學樂器，而是在世紀裡學習樂團演奏的經驗，像吹小號的葉樹涵、打擊樂的朱宗慶，都曾經在世紀待過；世紀交響樂團還真培養出不少有名的音樂家。除了成人樂團外，我更喜歡帶兒童和青少年樂團。因為我一直覺得，孩子們來樂團，不僅學習音樂、感受音樂，還可以學習與人相處，在他們成長的過程中，是很重要的。

記得曾經有位家長每週帶兩個小孩來團練，哥哥約四、五年級，拉大提琴，弟弟二年級，拉小提琴。有一陣子哥哥都沒來，只有弟弟來。我關心地問弟弟原因，弟弟老氣橫秋地說：「哥哥被禁足了。」我繼續問，他只回答：「他太壞了。」還是問不出所以然。某個週六，媽媽帶著弟弟來，我趕緊問她原因，才知原來家長嫌孩子在練習時太吵，會影響大家，就不讓他來了。於是我告訴她，孩子本來就該吵的，不吵就糟糕了。他來團裡會吵，就讓他吵，如何讓他們安靜下來，是我的責任。我當然會叫他們不要吵，通常沒什麼用，也沒關係。等到該練習時，我一要求，大家都會安靜下來，坐正開始練習，就不吵了。這樣，孩子會學到何時可以吵，何時要配合大家不能吵，這也是樂團的一項功能。說著說著，這位媽媽竟然掉下眼淚。我接著告訴她，我家孩子年幼的時候，我們帶他們去親戚朋友家，都會告訴人家，我們的孩子有多能幹，會這個會那個，隱

惡揚善。因為不只是大人要面子，孩子也要面子，當著大家的面誇獎他，他會更乖的。這位媽媽一直擦眼淚，我安慰她：「我不是要說妳，只是覺得多用愛的教育應該會更好。」

> 66 因為我一直覺得，孩子們來樂團，不僅學習音樂、感受音樂，還可以學習與人相處，在他們成長的過程中，是很重要的。99

的確，無論教大小孩子，我都以愛出發，希望他們能透過我，喜歡上音樂，至於他們日後是否會走音樂的路，不是最重要的事。簡單來說，我教學生是要求他們要實實在在地學，程度的高低不重要，但是一定要認真盡力學習，體會音樂的美妙。我不鼓勵學生參加比賽，不過，如果他們自己想去比賽，我也會樂意幫忙指導比賽的曲目，重點是要讓學生認真重視比賽的每一個過程，不要太在意名次，因為比賽過程的經驗比名次更重要。

目前國內的音樂教育有個很不好的現象，老師、家長和學生都太在意參加比賽，只練比賽指定的曲子，簡直是揠苗助長，沒有一步步地讓孩子慢慢成長，幾次獲獎又如何呢？對整體音樂環境並沒有太大幫助，反而造成孩子們只追求演奏技巧，沒能真正感受到音樂的內在深度。不少音樂班一路唸上來的孩子，唸到大學時，開始懷疑自己為什麼要唸音樂，但是除了音樂外，什麼都不會，而音樂裡，又只會那一樣樂器。看到這樣的學生，我都會很心痛。

這種在乎比賽爭名次的心態亦在我們的生活裡處處可見，不管教育再怎麼改，家長都要「爭第一」。但是怎麼可能永遠都第一呢？再者，第一又怎樣呢？拼到命都沒了，第一又有什麼用？

2

大專教職

1972年，我開始在文化學院（現文化大學）兼課，起先是因為有位學生劉慈妙，已經唸到四年級，換了四個老師，都沒有人要教她。她告訴導師曾道雄，她想跟我學，曾老師問我，我也答應了。開始上課後，我發現她的程度實在很低，短時間裡不可能趕得上來。於是我向系上建議，要不就明講，告訴她不可能畢業，要不就讓她低空掠過。結果她還是畢業了，後來去了加拿大，偶而回臺灣時，還會來看看我。

文化是我任教的第一所大專院校，後來因為去維也納進修，就辭掉了。1979至1981年，也曾幫忙在文化的五專部帶些學生，這個五專部就是後來的華岡藝校。

從維也納回來後，1977年，我開始在藝專專任，教小提琴和指揮，並帶樂團。1982年，又開始在師大音樂研究所教指揮。這兩所學校是我教得最久的學校。

那個時候，有研究所的大學和系所很少，大學部和研究所是兩個單位，研究所主要為碩士班，後來研究所多了起來，教育部要求要「系所合一」，在系裡面再分大學部、碩士班、博士班

等。對學生來說，沒什麼感覺，對系主任來說，差別就大了。系所分家時，系主任只負責大學部的行政工作，所長負責研究所的行政工作，系所合一後，只剩系主任，一人要負責大學部和碩士班，甚至還有博士班的行政業務，很辛苦。相形之下，沒有大學部的獨立所所長就只要負責研究所的行政工作，輕鬆很多。

在師大音樂研究所指揮組教課，有一種特殊的親切感，或許因為這曾是戴粹倫老師工作過多年的地方吧！我除了教個別主修學生外，還帶「指揮實習」，並教授「指揮法研究」，也曾經支援教「總譜彈奏」。到2008年退休，我在那裡教了廿六年。

> 66 從維也納回來後，1977年，我開始在藝專專任，教小提琴和指揮，並帶樂團。1982年，又開始在師大音樂研究所教指揮。這兩所學校是我教得最久的學校。99

對於國立大學老師們在校外兼課的時間，教育部原本沒有規定，不少老師除專任學校外，還在好幾個學校兼課。有一段時間裡，除了藝專和師大外，我還在其他學校兼課，大部份都是人情的關係。九〇年代初，新竹師院（後來的新竹教育大學）院長陳漢強，他覺得我將藝專音樂科帶得很好，很有誠意地請我到家裡用餐，長談許久，希望我能去做音樂系系主任。我不想臺北、新竹兩地跑，因而婉拒。當他另外找到適當人選後，又來請我過去「給他們建議」，我拗不過他的誠意，只好去兼了一年課，教「合奏」。類似的情形也發生在中山大學，他們音樂系合奏老師赴美進修後，沒有老師帶樂團，系主任蔡順美情商我南下幫忙，

教「管絃樂」，於是我開始了為期三年的空中飛人生涯。藝專十二點下課，馬上搭計程車到松山機場，搭一點多的班機去高雄。通常會有時間可以在松山機場吃碗麵。到西子灣時，可以上三點到五點的課，五點到六點休息，六點到八點再上課。之後，搭計程車到機場，搭九點的飛機回臺北，到家都十點多了。原本中山課程是一週兩次，一次兩小時，因為我由臺北下去，不好讓我跑兩趟，所以就將課程集中在一天上兩次。

那時我已年過六十，自以為身體好，沒問題的。現在回頭想來，這樣子跑三年，老骨頭是吃不消的，後來脊椎出問題，多少也是自找的。所以我現在會經常警告嘉弘，一定要很小心，不要步上我的後塵，後悔莫及。由這點來看，教育部限制專任老師在校外兼任的時數，也是一項德政，我們可以有很好的理由婉拒這些人情。

1977年到2011年，我在國立藝專任教，先是專任至2002年退休，再繼續兼任九年帶樂團。對於藝專，我當然有著特殊的複雜情感。

國立臺灣藝術專科學校

(1977-2011)

很多人以為我是藝專畢業的，其實我們家裡，只有盧寧與嘉齡曾經是藝專的學生，我則一直是藝專的老師。會去藝專專任，只有「機緣」兩字。

藝專原本有兩位同姓老師，一位教小提琴，一位教指揮，就稱他們為小提琴老師和指揮老師好了，指揮老師出身藝專，小提琴老師則否。樂團演出協奏曲，主修老師當然會指導學生練習。排練時，指揮老師對獨奏有意見。一般的習慣是尊重獨奏指導老師的意見，但是指揮老師不是，於是兩人有了心結。後來小提琴老師出國修習指揮，再回藝專後，以社團的名義用藝專的學生組織管絃樂團，在下課之後排練，並且規模比正常課程的樂團還大。那時嘉齡已經在藝專就讀，經常回家後，抱怨著白天要練正常課程的團，晚上還要練小提琴老師的團。指揮老師後來有些私人問題，雖然被科主任化解，但不久後又有任用資格問題，必須離開藝專。另一方面，大學老師每年要按新的聘書，理論上，得在一定期間內將接聘回條交給學校。暑假裡，小提琴老師出國，新上任的科主任，因為小提琴老師未在期限內寄回應聘回條，就不予續聘。於是短期內，兩位可以

教樂團指揮的老師都離開了藝專。

　　早期世紀團有很多藝專學生，他們來世紀練團，都覺得很開心，因為可以演出規模大的曲子，練完還可以和我一起喝啤酒。有一次，世紀演出韋瓦第（Antonio Vivaldi, 1678-1741）的《光榮頌》（*Gloria*），我請戴金泉來指揮合唱，我們就這樣認識了，他是藝專的老師。常來世紀的學生裡有位何佶，當時是科裡的助教，知道沒有了指揮老師，於是他向主任戴金泉建議，請我去藝專接任樂團指揮教職的空缺。戴金泉應對我印象還不錯，接納了何佶的建議，從臺北去電維也納，希望我能接受這項邀請。

　　但是，我那時候才到維也納幾個月，全心想著學習，怎麼可能回去，可是這個機會又很難得。於是我和指導教授奧斯特萊赫討論後，決定回臺灣一星期，處理接聘的事宜，並拜託那時文化學院的

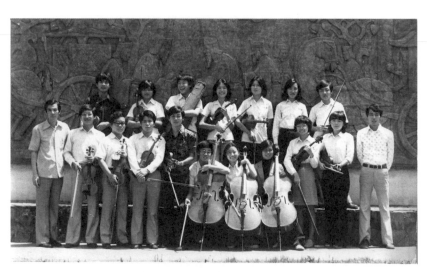

1978年帶領藝專絃樂團出國前，於藝專浮雕館前留影。

一位美國老師包克多幫忙代課，我則回維也納繼續學習，完成那一年的課程後，才回臺灣正式開始教課。所以，我在藝專是從二月開始起聘，直到八月，才真正回去教書。後來我才知道，不明白內情的人將事情傳得沸沸揚揚，認為是我利用手段，讓兩位彼此不合的老師都離開，我才有機會去藝專。在此之前，我除了妻子與女兒就讀過藝專外，和藝專系統全無淵源，最多是在蕭滋老師課堂上幫他翻譯，不可能有那麼厲害的手段。

藝專絃樂團於維也納「1978國際青年音樂節交響樂比賽」獲第二獎獎狀。（獎狀中間之圖為維也納古地圖）

> ❝ 早期世紀團有很多藝專學生，他們來世紀練團，都覺得很開心，因為可以演出規模大的曲子，練完還可以和我一起喝啤酒。❞

　　知道要去藝專帶樂團，我在維也納剩下的時間裡，更是兢兢業業，全力以赴，拼命加強自己各方面的知識。感謝老天安排，給我這個額外的動力，也讓我可以立刻學以致用。

　　進入教育系統後，我發現藝專無論在人力和財力上，都可稱資源豐富。由於當時藝專五專部音樂科是唯一一個國中畢業後可以

考的音樂科，學生程度很好，很聰明、很活潑，也很調皮。主任和校長對於我帶樂團的理念全力支持，我可以放手去做。我到任後，用絃樂學生組成藝專絃樂團（The String Orchestra of National Taiwan Academy of Arts），努力操練。一年後，1978年夏天，我帶他們到奧地利維也納參加「1978國際青年音樂節」的比賽（Internationales Jugendmusikfest "Jugend und Musik in Wien" 1978）。

> 66 進入教育系統後，我發現藝專無論在人力和財力上，都可稱資源豐富。由於當時藝專五專部音樂科是唯一一個國中畢業後可以考的音樂科，學生程度很好，很聰明、很活潑，也很調皮。99

當年參加比賽的共有十六個樂團，分別來自歐洲、美州和亞洲，各團人數不一，日本樂團規模龐大，高達百人，我們的絃樂團還不到三十人。那時出國還是不容易，我原本只是想藉著出國參加比賽，可以讓學生到維也納這個音樂之都見見世面，體會一下古典音樂的源頭，對他們的學習一定會有難以估計的幫助。其他參賽的國家音樂環境都比我們好，我並沒有期待能得獎，沒想到我們居然榮獲第二

122

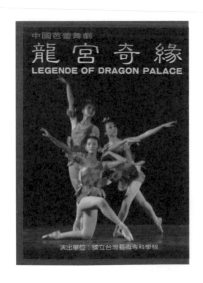

1981年十二月，廖年賦指揮藝專樂團首演馬思聰的大型舞劇《龍宮奇緣》節目冊封面。

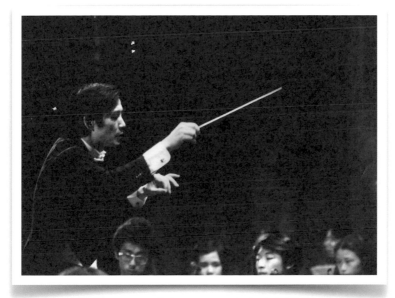

廖年賦指揮藝專樂團於國父紀念館演出。

獎。接下來，大會安排我們到林茲（Linz）開一場音樂會，在這場音樂會裡，我們演出了原參加比賽的曲目。之後，前三獎的團體還一起與維也納合唱團合作，由特拉克教授（Prof. Gerhard Track）指揮，在維也納愛樂廳演出舒伯特的G大調彌撒曲，也在市政廳前廣場演出舒伯特的未完成交響曲。

那時候用臺灣護照，每個國家都要簽證，得一個一個簽，並且經常得將證件送到香港去簽，非常耗時耗力。在臺灣時，因為時間來不及，沒能辦好英國簽證。到了維也納之後，趕緊去英國大使館補簽，卻被刁難，也沒簽成。沒想到，比賽得獎之後，英國大使館主動打電話，要我們去辦簽證，我告訴他們因為得獎，必須到愛樂廳參加演出的彩排，所以沒時間辦了。於是英國大使

館派人開車到愛樂廳來，幫我們辦好簽證手續，我們終於能順利如願地去亞伯丁參加藝術節。

　　離開奧地利後，除了亞伯丁之外，我們還去了瑞士、慕尼黑、巴黎、倫敦等地演出，八月初轉往美國，在洛杉磯、舊金山等地演出，之後再回國。整個活動由六月廿三日國父紀念館的行前音樂會開始，至八月十二日回到臺北，五十多天的時間裡，學生們體會到演奏音樂的樂趣，也達到了我期待的目標。多年後，當年同行的一位大提琴學生吳姿瑩在一次訪問裡說著：「榮譽不是廖老師唯一追求的目標……是音樂！」代我說出了心裡的話，可見得他們的確感受到了。

廖年賦指揮藝專樂團於臺北市社教館（現城市舞臺）演出。

在那個時代，出國是很複雜的事，還要帶那麼多學生，責任重大。我因之前曾多次帶世紀出國，本身已有經驗，加上學校行政上的多方支援，才敢在到職僅僅一年的時間裡，就辦那麼大的活動。那時臺灣的音樂科系很少，組織樂團定期排練的情形亦不多見，更何況帶團出國開音樂會。藝專絃樂團的傲人成績，自然引起各方注意，藝專樂團闖出了名號，日後的一些大型活動，大家都會想到這個學校樂團。

Conservatory of Music
Brooklyn College

The Orchestras of the
National Taiwan Academy of Arts
and the Conservatory of Music
of Brooklyn College
David N. Liao & Dorothy Klotzman, *Conductors*

1989年三月，廖年賦帶領藝專樂團赴美，與布魯克林音樂院合作演出。

當年大陸有位很有名的作曲家叫馬思聰，他到自由世界後，有一陣子和臺灣來往很密切。馬思聰花了七年時間（1971-1978），以蒲松齡《聊齋誌異》中的〈晚霞〉寫了部大型芭蕾舞劇《龍宮奇緣》，全劇分為四幕十一景四十一場，演出時間達二小時三十分，需要舞者和樂團才能演出。國立藝專接下了這個任務，由舞蹈科一百三十名舞者與七十五人的藝專管絃樂團合作，我擔任指揮。從抄分譜開始到樂團排練，整整花了一年的時間，在1981年十二月十八、十九日在國父紀念館首演，再於廿四、廿五日到高雄中正文化中心至德堂演出，廿七日轉赴臺中中興堂演出。像這樣的大型活動，應該是職業團體來演奏，但是藝專接下了，可見得那時候大家對藝專的看重。

1982年，文建會主辦的首屆文藝季登場，其中音樂的部份稱為「年代樂展」，共有三場音樂會：十月八日的「管絃樂之夜」、九日「室內樂之夜」和十日的「傳統樂之夜」，全部演出國人作曲家的作品，可以說是政府以音樂會推動國人創作的開始。「管絃樂之夜」由我指揮藝專管絃樂團演出，共有七首國人作品，其中不少是首演或國內首演。它們是：曾興魁《大學祝典序曲》、郭芝苑《民俗組曲》、劉德義《海漫漫》、張玉樹《單樂章管絃樂曲》、潘皇龍《五行生剋》IIA、李泰祥《大神祭》。這些作品風格各式各樣，保守、傳統、前衛都有，但對當時的國人而言，卻都很前衛，僅僅排練的安排就很傷腦筋。我們從暑假就開始練習，練到某個程度，邀請作曲家臨場解釋作品的詮釋，再依他們的說明和期待調整。那時，臺灣對所謂新音樂的接觸還在起步階段，學生亦然，平常練習的曲目裡，新音樂作品幾乎是零。每首曲子初試時總是不得要領，也是可想而知的。今天職業樂團如國臺交、北市交、NSO的音樂會裡，有時會安排當代作品，但不會整場都演奏，從這個角度看來，應可明白，這是一個多艱鉅的任務，既然接下，也只能全力以赴將它完成。

66 那時出國還是不容易，我原本只是想藉著出國參加比賽，可以讓學生到維也納這個音樂之都見見世面，體會一下古典音樂的源頭，對他們的學習一定會有難以估計的幫助。**99**

1983到1989年間，我應校長邀請，兼科主任，由於這個緣故，讓大家以為我也是藝專畢業的，將我的名字和藝專連在一起。科主任的行政經驗，讓我直接接觸到政府的音樂相關教育政

1989年三月，廖年賦帶領藝專樂團赴美，於紐約卡內基廳（Carnegie hall）演出。攝於貴賓室。

1989年三月，廖年賦帶領藝專樂團赴美，於紐約卡內基廳（Carnegie hall）演出。攝於貴賓室。

策，有機會時，我會直接提出建言，例如1990年，教育部辦了藝術教育研討會，我發表了〈我國現行音樂教育學制與師資的探討〉【附錄一】。雖然這些建言並未引起重視，但我還是希望，有一天這個音樂教育的理念能夠落實，對整體音樂環境的提昇，一定有很大的助益。

1989年二、三月裡，我帶著藝專管絃樂團到美國東岸演出，這應是國內大專院校樂團第一次到國外演出。今天，別說是音樂系樂團，甚至音樂班都會組團到國外演出，情況完全不能相比。由此可知當時藝專音樂科的意興風發。進入1990年代，教育部政策不再鼓勵五專部，希望各五專逐漸轉型成四年制的學院，再

1989年三月，廖年賦帶領藝專樂團赴美，於紐約卡內基廳（Carnegie hall）演出。攝於貴賓室。

與立法委員丑輝瑛攝於亞太藝術教育會議歡迎會。

過幾年，普設大學的政策，讓臺灣成為全世界大學密度最高的地方，衍生出的問題，現在大家都仍在討論。我不是教育專家，不宜多言，但我想指出的是，這個政策相當直接地影響了藝專音樂科的發展，某種程度上，甚至可說是沒落。

　　藝專音樂科的強項在五專部，甚至在師大附中成立音樂班之後，有一段時間，藝專依舊可以收到第一志願的學生，而且不少學生在五專畢業後，直接出國深造。決定要改制為學院，五專部就逐漸停招，只能招收高中畢業的學生了。那個時候，藝術學院（今天的北藝大）已經成立了十幾年，師大更不用說，我們怎麼樣都不可能排在它們前面。1994年，藝專改制為國立臺灣藝術學院，2001年改制為國立臺灣藝術大學。雖然有「大學」之名，卻

失去了當年招生的優勢。再者，現在音樂系很多，大家都做一樣的事，臺藝大音樂系也顯不出什麼特色了，並且，經過音樂班上來的學生好像少了份對音樂的熱情。在我任教的日子裡，固然還是一本初衷教我的課程，帶音樂系樂團練習與演出，心底卻很懷念那群五專的學生，那份熱愛音樂的感覺。

樂團專業
（1955至今）

二十歲時，廖年賦在臺灣廣播電臺樂團拉小提
琴。當時他未曾想過，樂團會成為他一生的事業
與志業。演奏、行政、指揮、組團，不僅在臺前，
也在幕後，他默默地為臺灣多個交響樂團付出心
力，至今不渝。

演奏與行政

　　早在唸北師的時候，康謳老師介紹我去王沛綸的臺灣廣播電臺樂團拉小提琴，我的樂團生涯就此開始，那時我才二十歲。雖然在電臺樂團的時間不長，卻讓我有了第一次的樂團經驗，或許也預告了我後來的音樂之路。

　　二十三歲時，我參加了生命裡的第二個樂團：省交。在那裡，由於對音樂的高度期待，我一開始並不滿足，甚至有一陣子還離開了，當然更不會想到，樂團會是我日後最主要的音樂專業。感謝那時省教育廳長劉真的用心與尊重專業，先請來美國的約翰笙，再說動戴粹倫老師來兼任省交團長，逐漸提升了樂團的水準，開始讓我感受到在樂團演奏的樂趣。這些措施當然與我個人無關，只是，由之前的散漫無章轉變到有樂團的樣子，這樣的一個過程，讓我在演奏之餘，開始注意到一個交響樂團除了開音樂會之外，還可以做很多事，帶動更多人接觸古典音樂，進而提升生活品質。另一方面，由於我自己從小在沒有音樂的環境長大，很幸運地被幾位老師引導，走上了音樂的路，享受著浸淫其中的樂趣。雖然自己能力有限，還是希望能盡己所能，讓更多的人接觸古典音樂。

　　戴老師來省交後，先要我管帳，雖然不是我的最愛，還是勉力而為，也是一個學習的過程，學到如何管理樂團拉拉雜雜的大小支出，看到了僅為團員看不到的諸多面向。1965年夏天，戴老師開始辦暑期音樂營，除了他自己外，還找了張寬容、薛耀武和我擔任講師，除個別樂器外，課程還有樂理、視唱聽寫、室內樂、管絃樂合奏等，為期六週。音樂營收了三十多位學生，大部份是我們個人的私人學生，在這裡，除了樂器演奏外，學生們還可以學到很多平常學不到的音樂知識。音樂營結束時，我們在臺北市南海路國立藝術館舉辦成果發表會，請家長們來欣賞，大家都很感動，希望能持續下去。於是戴老師順勢於同年十一月成立

廖年賦指揮神情1。

了「省交響樂團附屬小絃樂團」，他自己擔任指揮，張寬容與我擔任指導老師。

音樂營與小絃樂團的成功，讓我看到了孩子學音樂的快樂。在許多人的鼓勵下，我在1968年成立了「世紀學生管絃樂團」，指揮、行政一手包。也因為成立了世紀，我開始站上指揮臺，開拓了另一項音樂專業，很快地，我愛上了指揮，為了彌補專業的不足，能將樂團帶得更好，我決定出國進修。因此，對我來說，世紀的成立，不僅是一個自己的樂團，更重要的是，它讓我找到了我願意終生努力的音樂專業：指揮。1969年，戴老師要我兼省交演奏部主任，給我接觸更多樂團行政的機會，也進一步開拓了我的接觸面，不僅對我經營世紀有莫大的幫助，也讓我成為當時國內少有的樂團專業人才，這個定位，在我的後半生裡，扮演著相當特別的角色。

廖年賦指揮神情2。

由「聯合實驗管絃樂團」
到「國家交響樂團」

　　1980年代初期，國家音樂廳與國家戲劇院還在建造中，教育部已開始為日後的營運做各項準備工作，其中包括成立一個國家樂團。1983年八月，教育部輔導臺師大、藝術學院、藝專等三所設有音樂科系的學校，分別在校內設置「實驗管絃樂團」，每所學校各自甄選二十多名團員，隨學校樂團練習，並由教育部撥專款給付薪餉，計劃為國家培訓專職樂團演奏人員。那時我已在藝專任教，並身兼音樂科科主任，接下這個任務，甄選人員，並讓他們與藝專樂團一同排練與演出。

　　1986年，兩廳院硬體設施蓋得差不多了，籌備處也開始運作。七月十九日，三校實驗管絃樂團正式合併，成立了「聯合實驗管絃樂團」，隸屬教育部，但委由臺師大負責行政管理，團長由臺師大校長兼任，樂團編制除團長外，僅有團員。「聯合實驗管絃樂團」名字很長，也有些拗口，大家都習慣簡稱「聯管」，也對這個號稱由年輕一代音樂家組成的國家樂團多所期待。1987年十月，兩廳院正式營運，聯管編制增設兩名副團長，一位是當

時師大音樂系系主任陳茂萱，另一位是輔大音樂系系主任陳藍谷，他是北市交團長陳暾初的兒子，小提琴拉得很好。除了增加兩位副團長外，也增加了主任祕書和幾位行政專員。

> 6 6 1980年代初期，國家音樂廳與國家戲劇院還在建造中，教育部已開始為日後的營運做各項準備工作，其中包括成立一個國家樂團。9 9

聯管開始運作後，年輕的音樂家們意見很多，樂團的行政人員不多，兩位副團長也都是兼任，難以招架。另一方面，陳藍谷去擔任兩廳院副主任後，更難以兼顧聯管，由我接替他的遺缺。1988年，決定將副團長依行政及專業分工原則，分設行政副團長及駐團副團長各一名。由於樂團行政事務依舊由臺師大處理，系主任陳茂萱理所當然必須是行政副團長，他希望我能接駐團副團長。那時，我正好在美國布魯克林學院攻讀碩士，人剛到美國，就接到陳茂萱的電話，請我接聯管駐團副團長。這個情形讓我想起當年甫到維也納時的狀況，才到沒多久，就接到戴金泉之邀請，希望我能立刻接任國立藝專指揮教職一缺；兩者都一樣事出突然。由於團員有不少是我教過的學生，而且我也願意為這個大家寄望很高的樂團盡些心力，我就答應了。為了處理駐團副團長的業務，我每個月回臺一次，機票錢都是自己負擔。雖然如此，還是有有心人以此為由告發我，還扯上與錄音公司的飯局，好在我一開始就打定主意，不多花國家一毛錢，自己貼機票錢，而且也沒有參加錄音公司的飯局，別人抓不到小辮子。

兩廳院正式運作後，聯管的團員無法理解，樂團行政一直

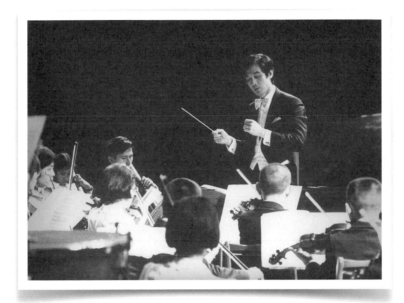

廖年賦指揮神情3。

都委託師大處理，並且對於樂團一直維持原來的名稱很不滿意，多次集體向教育部陳情，希望能正名為「國家交響樂團」。由於成立國家交響樂團獨立運作，必須要有正式條例，得經立法院通過後，始能成為獨立的行政機關，不僅費時，也浪費行政人員之經費，因此團員的願望一直沒能實現。幾年後，教育部終於有了回應，1994年十月底，樂團改名為「國家音樂廳交響樂團」，還是隸屬教育部，行政管理則改由兩廳院負責。團長由教育部次長兼任，行政副團長由兩廳院主任兼任，駐團副團長改稱藝術副團長，還是我在做。

　　由以上的行政架構可以看到，從聯管到國家音樂廳交響樂團，所謂的團長都是上級長官「兼任」，行政副團長管預算，真

正實際做團務的，之前是駐團副團長，之後是藝術副團長。簡言之，團長們與行政副團長們都離團員很遠，要面對眾多心高氣傲的年輕音樂家的人，是駐團／藝術副團長，除了聽各式各樣的意見、建議和抱怨外，還要安排音樂會演出的大小事務，讓樂團可以運作。或許大家看在我經營世紀多年，還算有些成績，希望我能幫忙，才找上了我。由1988年到1997年，我兼了九年的副團長。這段期間，當時的師大校長兼團長梁尚勇原本核定了兼職車馬費為新臺幣三萬元，但我堅決拒絕接受，要求維持原來的新臺幣一萬元。身為副團長，我謹守藝術與行政分家的原則，沒有安排自己指揮樂團音樂會。1997年，樂團團長改由兩廳院主任兼任，我藉機交棒離開，結束了我的副團長生涯。國家音樂廳交響樂團直到2005年改以行政法人方式運作，才正式稱為「國家交響樂團」（National Symphony Orchestra, 簡稱NSO）。

> **❝ 團長們與行政副團長們都離團員很遠，要面對眾多心高氣傲的年輕音樂家的人，是駐團／藝術副團長，除了聽各式各樣的意見、建議和抱怨外，還要安排音樂會演出的大小事務，讓樂團可以運作。❞**

與之前已有的公設樂團省交與北市交相比，聯管的組織較為異常。省交與北市交一直是團長兼指揮，聯管則是長官兼團長。在首任常任指揮艾科卡於1990年離開後，好一段時間，聯管的年輕音樂家們不希望有固定的首席指揮，希望效法維也納愛樂，全以客席指揮運作。立意頗高，但現實情形實不容許。繼任的施耐德（Urs Schneider）只待了一年，也因不適應而離開。音樂家

們各有看法，教育部和團長們亦各有立場，讓我這個年過六十的兼職「副」團長很辛苦，「有功無賞，弄破要賠」。很長一段時間裡，聯管的風風雨雨，幾成了音樂界茶餘飯後的八卦，實在對誰都無好處。回頭想來，或許當年大家過於看重「國家」級這個頭銜，年輕音樂家們頭角崢嶸，上級單位舉棋不定，讓聯管「實驗」了很久，最後受傷最重的，其實是樂團本身的成長。在我經手過的樂團裡，這也是讓我最有無力感的樂團。

3

由「臺北縣交響樂團」
到「新北市交響樂團」

　　1980年代裡，臺灣經濟狀況很好，政府開始大力推動文化發展，各縣市陸續蓋了文化中心。1990年，臺北縣文化中心成立了一個樂團，名為「臺北縣文化中心管絃樂團」，定期在板橋的文化中心舉辦音樂會。由於地緣關係，鄰居的藝專音樂科是文化中心首選之委託單位，而我是音樂科主任，責無旁貸，負起成立北縣交響樂團之任務，並擔任音樂總監。1992年，樂團擴大編制，改稱「臺北縣立文化中心交響樂團」。2000年，臺北縣成立了文化局，文化中心都隸屬文化局，樂團也隨之改名為「臺北縣交響樂團」，成為文化局附屬的七個團隊之一。無論是那個名稱，這個樂團都不像省交或北市交那樣，有固定的編制與預算，而是由縣政府每年編活動預算，讓樂團辦理活動，每年約有兩、三百萬的經費，不算多，也不算少。

　　我以類似世紀的方式經營這個樂團。臺北縣有很多音樂教師，教書之餘，也還想能享受演奏音樂的樂趣，北縣交正好可以提供這個平臺。另一方面，臺北市的音樂活動很多，相形之下，

臺北縣少很多，縣交的成立多少可以在這方面有些貢獻。無論是文化中心或文化局，都沒有為這些附屬團隊安排練習的場地。北縣交幾乎都是用世紀的場地練習，音樂會地點大部份在臺北縣，每年大約會有一場在國家音樂廳，偶而也會安排到中南部巡迴演出。除了我自己指揮外，每年會請一兩位國外的指揮來客席，讓團員能有些國際觀。

> 66 我以類似世紀的方式經營這個樂團。臺北縣有很多音樂教師，教書之餘，也還想能享受演奏音樂的樂趣，北縣交正好可以提供這個平臺。99

除了一般的樂團曲目外，由於有公家的經費，我經常會安排演出國人作品，並且是「舊作新演或再演」。我的想法是，政府很多單位，例如文建會、公設樂團等，投下不少經費委託創作，但是這些作品裡，有很多在首演之後，就很少再被演出，我覺得很可惜。世紀本來就有做這個工作，北縣交成立後，既然經費來自公庫，我就將這個工作安排由縣交來做。我自己請一些相熟的作曲家，將他們的舊作拿出來，我來安排演出。不論演出時間長短，每首付費一萬元演奏版稅，作曲家們也都欣然接受。這些作品好不好，留給後世公斷，不過，如果它們連演出機會都沒有，就從音樂會裡消失，也不太公平。

縣交曾經在1992年及1994年分別錄製《楊三郎創作歌謠》及《江文也紀念作品集》CD作品，還在1997年錄製《貝多芬禮讚》影集，透過臺北縣教育衛星頻道播放，可以說將經費發揮了最大的功能。

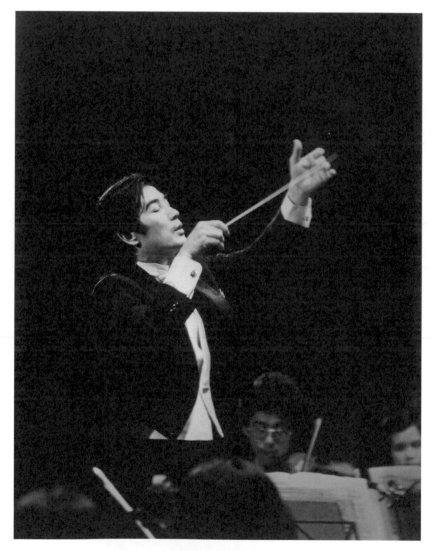

廖年賦指揮神情4。

　　好景不常！有一年，縣議會審預算，議員質詢時，請官員說明這七個團隊在做什麼，縣府團隊居然一問三不知，縣議會順勢決定，將七個團隊解散，原編列的預算開放給臺北縣的藝文團體申請，申請到的團體限制在臺北縣演出。我聽到這個消息後，覺得解散縣交很可惜，決定趕快申請立案，讓縣交成為民間團體，可以申請演出補助。2007年以後，縣交就是民間單位了。之後，隨著臺北縣升格為新北市，縣交也改名為「新北市交響樂團」，依舊是民間單位。

　　變成民間單位後，由於經費來源不是很穩定，音樂會的規劃也比較辛苦。好在團員都很有熱情，我們就一場場地規劃，一步步地走下去，走多久算多久。 既然申請到的經費只能用在新北市的演出，我們就不申請國家音樂廳的場地，也不辦中南部的巡迴演出，是名符其實的「新北市」樂團。

4

指揮的執著

1966年，我開始跟蕭滋老師學指揮，當時只是對指揮有興趣，就像當年對小提琴有興趣一般，沒什麼特別的野心。好在學過指揮，兩年後創辦「世紀」時，不必擔心請誰來指揮樂團。另一方面，除了世紀外，雖然我也指揮過不少其他樂團，但是在去維也納學習之前，我心裡一直不是很踏實，總覺得還缺少什麼，還無法稱自己是專業樂團指揮。到維也納不久後，我就有茅塞頓開之感，一年裡，拼命努力地吸收學習。閱讀總譜時，開始有著不一樣的觀點和想法。我體認到，指揮是為音樂、為作曲家服務，要透過樂譜理解作曲家的樂思，經由指揮棒，讓樂團演奏出這些樂思。作曲家寫附點八分音符和十六分音符，演奏出的感覺應該不同，我們就要這樣演出來。這樣的龜毛態度，在我剛進省交時就有了，拿起指揮棒時，依舊不變。

我個人當然有偏愛的作曲家和作品，但是，要帶樂團，我必須安排演出不同時代、不同作曲家的作品。就算這些作品不是我的最愛，我也不會馬虎，依舊一樣地努力思考，作曲家要的是什麼。在我個人的經驗裡，德弗札克（Antonín Dvořák, 1841-1904）

廖年賦指揮神情5。（1980年）

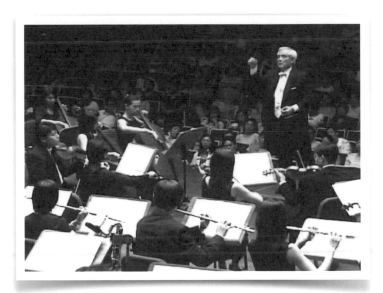

廖年賦指揮神情6。

的《新世界交響曲》（*From the New World*）是個很好的例子。

> 66 我個人當然有偏愛的作曲家和作品，但是，要帶樂團，我必須安排演出不同時代、不同作曲家的作品。就算這些作品不是我的最愛，我也不會馬虎，依舊一樣地努力思考，作曲家要的是什麼。99

　　有一年，我要指揮這部作品。在看樂譜時，發現其中有些錯誤，但是我無法判斷正確的情形究竟如何。於是我又買了另一個版本的總譜來看，得到了一些答案，但是這個版本裡又有其他的問題要解決。就這樣，我買了好幾個版本，發現問題越來越多。最後我得到的結論是，應該要找作曲家的原稿來比對。那時嘉弘還在維也納，我靈機一動，請他在那裡找找看，是否有收藏德弗札克的手稿。雖然維也納沒有原稿，但幸運的是有複製本，嘉弘幫我複製了一份，寄回臺灣。我收到後，拿著放大鏡，仔細地一一比對，看到眼睛都快突出來了。我發現，各個版本的總譜裡，除了我原來懷疑的地方外，還有更多錯誤。會發生這些錯誤，有很多原因。以前大家都是用筆畫音符，不像今天會用電腦軟體打譜，音符位置很清楚。作曲家寫曲子，到最後謄寫總譜時，已是收工的階段，不是每個人都會很有耐心地，將該有的各種記號都寫上。將手稿做成總譜時，其中必然會出錯，有待校稿者校正，作曲家本身當然會校，但不一定會看到所有的錯誤。校出來的錯誤，也不一定都會被改正。演出者發現錯誤時，不一定會讓出版商知道，就算知道了，也得等下一版才可能改正。

　　我想，既然我花了時間做這個工作，何不將結果公諸於世。

於是我將這些心得整理出來，寫了一本《德弗札克「新世界」交響曲之研究》，於1986年出版，同時做為我的升等教授著作，一舉數得。

在我的指揮生涯裡，另一件我很得意的事情，是發現貝多芬（Ludwig van Beethoven, 1770-1827）的《合唱幻想曲》（*Fantasia, op. 80*）。我很喜歡貝多芬第九號交響曲「合唱」，前三樂章像是小火慢烤，到第四樂章整個爆發出來。安排演奏這首曲子的問題是，全曲雖長達八十多分鐘，一場音樂會卻不能只演奏這首，有點太短，得再搭配別的作品。我原本用貝多芬的《威靈頓的勝利》（*Wellingtons Sieg, op. 91*），亦名《戰爭交響曲》（*Battle Symphony*）來搭配，這是一首很熱鬧的作品，可以與第九號交響曲第四樂章隔空呼應。《合唱幻想曲》有鋼琴獨奏、有合唱，鋼琴部份很精彩，作品主題很像是在醞釀著第九號交響曲，整首曲子很有濃縮的《合唱交響曲》的味道，三樂章總長約十八分鐘，是很好的前菜。發現《合唱幻想曲》後，我再指揮演出貝多芬第九號交響曲時，都用《合唱幻想曲》開場，正好為後面的重頭戲做準備。《合唱幻想曲》與《合唱交響曲》的關係，在今天看來，幾乎已是大家都知道的事情，但在以前，我們沒有那麼多音樂資訊，都得自己去發掘。發現的那一剎那，心中的那份喜悅，我到今天都還感受得到。

指揮的樂器是樂團，樂團是許多人、許多樂器組合而成，每個人、每樣樂器都是變數，不可能盡如指揮意。沒有樂團的指揮是很悲哀的，我很幸運，從站上指揮臺的第一天開始，就有我自己心愛的樂團：「世紀」。

「世紀」一生
（1968至今）

1968年，廖年賦創立了「世紀學生管絃樂團」，在
當時的音樂界是件大事。「世紀」提供了許多音樂
系學生參與樂團演奏的可能。
今天國內幾個公設樂團的團員裡，
許多都曾經參加過「世紀」，
它可說是國內交響樂團的搖籃。

「世紀」的誕生

辦一個樂團,讓學樂器的學生來練習樂團的合奏,這個想法,大約在1966/67年間就有了。1967年八月一日開始,進入籌備階段,從八月十日起,我們每個星期日在臺北市中華路國軍文藝活動中心練習。團員都是學生,由小學生至大學生都有,覺得時機差不多了,於是在1968年五月五日正式宣佈成立,稱為「世紀學生管絃樂團」。

「世紀」的名字不是來自我或我的家人,而是一位朋友李遠芳,他是新竹人,諾貝爾獎得主李遠哲的堂弟。李遠芳當時在功學社工作,本身也很喜歡音樂,常常到團裡來聽我們練習,練完後,和我們一起喝啤酒、聊天。那時候,我正煩惱著樂團要用什麼名字,無論如何,我都不想用自己的名字。有一次和李遠芳聊天時,我提到曾經和呂泉生談我要組樂團的事。眾所週知,呂泉生的榮星合唱團名氣很大,而且已經成立很久了。呂泉生不僅鼓勵我,還提醒我:「要成立樂團,可不能一下子就解散。」我立刻回答「不會。」講著講著,李遠芳應了一句:「那就辦一個世紀好了。」我一聽,馬上有了靈感,「就『世紀樂團』吧!」於

是，樂團就以「世紀」為名，由於團員全是學生，也將「學生」二字納入團名，彰顯特色。

　　「世紀學生管絃樂團」並不是第一個這種類型的樂團，早在1961年，臺南就有「B. B. B. 兒童絃樂團」，業界習稱「三B」，培養出不少出身南部的小提琴家。1962年，臺南還有另一個「臺南忠聲兒童絃樂團」。這兩個樂團當時都很有名氣，反而在北部並沒有這樣的樂團。和它們相比，世紀年輕很多，卻也是今天唯一還在運作的樂團，由此可見，誠如呂泉生當年的提醒，一個私人的音樂團體要長久運作，實在很不容易。

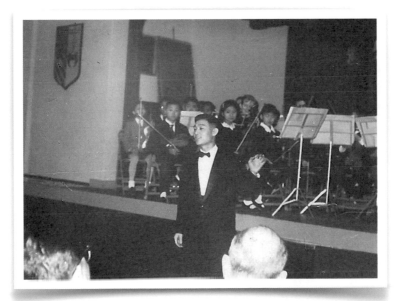

1968年5月17日，世紀樂團於臺北國際學舍舉行首場音樂會。廖年賦於開演前致詞。

這幾個樂團都以絃樂為主,也是有原因的。小朋友剛開始學樂器,多半不是鋼琴,就是小提琴。由於體能的因素,學管樂的並不多。學鋼琴可以自己一人低頭練琴,學小提琴或其他樂器,一個人練就有些無聊了,大家一起演奏的樂趣當然大多了。另一方面,交響樂團的主體本就在絃樂,很容易找到曲子合奏,最多自己改編一下就好了。

1968年五月五日,我們在臺北國際學舍舉行成立慶祝酒會,演了三首短曲,各方反應不錯。不到兩週後,五月十七日,我們在同一個地點開了第一場正式的公開音樂會。大家都很捧場,我的老師們在節目單裡留下了鼓勵的話語。樂團正式成立前不久,剛好教育部將1968年訂為「音樂年」,世紀趕上了熱鬧。康謳老師在節目單裡,高興地寫著:

「今年是音樂年……尤其令人振奮的是世紀學生管弦樂團的誕生,更給臺灣音樂界增加了無窮的光明與希望!這五十多位來自各大、中、小學生……在青年音樂家廖年賦的熱心指導下……每一首樂曲的演奏,都表現了優良的氣質,和活潑精神,令

1968年5月17日,世紀樂團於臺北國際學舍舉行首場音樂會之節目冊封面。

人欣喜，令人激賞！」

戴粹倫老師對我的期待與關心，流露於字裡行間：

「……廖先生和我一起從事音樂研究工作多年，他的學習態度和研究精神，真是涵泳乎其中，超形於物外，無論是琴藝或譜曲，均臻戛戛然，鏗鏗然之造境……廖先生為求其心血成果，推及社會，乃集合其門人弟子五十餘人組成世紀學生管絃樂團，勤練苦習，其間雖因場地之缺如，經費之支絀，然終不為所困，所謂人不堪其憂，而賦也不改其樂，可為廖先生奮鬥精神的寫

1968年5月17日，世紀樂團於臺北國際學舍舉行首場音樂會之演出曲目。

153

照。在其苦撐艱持的局面下，個人曾數往參觀該團之練習，不獨其演奏中肯中綮，抑揚有序，而紀律良好，態度認真，更屬難能可貴，人定勝天，信有徵矣……」

> ❝ 小朋友剛開始學樂器，多半不是鋼琴，就是小提琴。由於體能的因素，學管樂的並不多。❞

和戴老師勞心勞力帶領省交相比，我帶世紀要輕鬆多了。孩子們都是一張白紙，我帶著他們一起享受演奏音樂的樂趣，我說什麼，他們就聽什麼。為了鼓勵大家更認真，我們沒有設專人的首席，而是每次音樂會結束後考試，表現最好的，就是下次音樂

會的首席。這樣的方式，讓首席成為一種榮譽，人人都有可能做首席，對於孩子們是另一種鼓勵。

除了我自己指揮外，我也請別人來指揮，像蕭滋老師、柯尼希等人都在世紀剛開始時來指揮過，與他們合作很愉快，他們對樂團也很滿意，有些人還會私下告訴我，認為世紀的程度不會比省交差。若以團員年齡與演出程度來比，我相信是這樣的，因為孩子們從一接觸古典音樂開始，就由我這裡學到了尊敬音樂、愛護音樂的態度，這樣的態度和精神當然會透過音樂流露出來。柯尼希還幫我們介紹國外的指揮，例如柯萊特（Hans Joachim Koellreutter, 1915-2005）和華斯（Kurt Wöss, 1914-1987），都是透過他的引薦而來。後來，華斯還推薦世紀參加蘇格蘭亞伯丁舉辦的世界青年交響樂團大會，讓我們名揚海外。

「世紀」的幕後功臣：
家長與老師

　　樂團成立後，立刻面對許多運作的問題：經費、場地、樂譜、樂器等，在在都是問題。這裡面最容易解決的是樂器，花錢買就好了，只不過幾乎都是用臺灣製的樂器，很難調音，特別是大提琴，我都戴手套調音，不然手會受傷。平常練習，音準差一點也就罷了，要舉行音樂會的時候，音要調得很準才行。學生做不來，只能我自己做。每次開音樂會時，我一個人要調四、五十把的琴。我讓他們把樂器放在椅子上，趕快去吃便當，我來調音。要調好四、五十把琴，總要一個多小時，音樂會也差不多要開始了，我只能趕快去換衣服準備上臺，也沒有時間吃飯了。

　　由於樂團不是正規的編制，要找適合的譜不容易，就算有也要買或租，都是一筆經費。於是我就選一些名曲，將它們改編成適合當時編制可以用的情形，讓學生演奏。曲子編好後，後續的抄譜、油印，都是家長們幫忙。那時候還沒有影印機，譜要刻在蠟紙上，再去油印，很費工夫。我記得那時抄譜的家長是廖湟海，陳必先的父親陳履鰲自己出錢買材料，組合了一臺晒圖機，供給樂團印譜

用，雖然使用起來並不方便，但其熱心仍然感動了其他的家長。沒有這些熱心可愛的家長們，世紀不可能順利運作到今天。

> **❝ 樂團成立後，立刻面對許多運作的問題：經費、場地、樂譜、樂器等，在在都是問題。❞**

　　家長們幫忙最多的是在經費上，自創團開始，他們就主動不定時的小額捐獻，家長中有不少企業家也贊助我們。有過省交出納的經驗，我很清楚，捐款來龍去脈一定要透明，才能獲得大家信任，也不會有無謂的糾紛。為了集中管理這些捐款，在樂團成立的第二年，1969年，我們成立了「世紀學生管絃樂團贊助會」。 1976年，更

進一步正式立案登記，成立「財團法人世紀音樂基金會」，先由牛徐金珠女士擔任董事長，1979年改由郭維租先生擔任，他在退休後遷居美國，2001年起，由我自己擔任董事長。

　　牛徐金珠當時是國泰航空董事長，她是企業名人牛天文的夫人。 1974

世紀赴美演出，團長牛徐金珠贈團旗予當地僑領陶鵬飛。

團長郭維租（左一）歡迎客席指揮柯萊特（右一）與其夫人（右二）。

年，我們赴美演奏時，教育部蔣彥士部長介紹她擔任領隊，她與世紀結緣。美國巡迴演奏回國後，她繼續帶領贊助樂團之營運。

> 66 家長們幫忙最多的是在經費上，自創團開始，他們就主動不定時的小額捐獻，家長中有不少企業家也贊助我們。99

郭維租畢業於日本帝國大學醫學院，他的小孩都跟我學琴，他很熱心，幫忙世紀處理很多事情。我們第一次出國去日本，他特別提前過去準備。1979年，牛徐金珠因業務繁忙辭去團長後，家長們互推郭醫師繼任團長。像這樣的世紀家長還有很多，尤其

在我們開音樂會時，出錢出力支持。也是因為有他們的幫忙，我們才有今天的固定團址。

　　練習場地應是私人樂團要面對的最頭痛的問題。「世紀」成立後，最初主要在我們漢中街家的客廳練習，但是編制大一些，就不能在家中練習了。由於經費有限，無力租用固定場所，我們會想辦法借場地，移師到不同的地方練習，師大音樂系禮堂、西門國小禮堂、中美經濟協會會議室、國軍文藝活動中心等，都是我們借過的場地。這樣東借西借七年後，在家長們的幫忙下，在昆明街租了一間大約三十坪的樓層，才算是有了第一個自己的專屬練習場地。又過了四年，1979年，透過當時臺北市議會祕書長鄒昌墉的介紹，我

客席指揮柯萊特指揮世紀樂團排練，廖年賦擔任翻譯。

與客席指揮華斯於松山機場合影。左起：戴金泉、廖年賦、陳盧寧、華斯、李
忠男、丁長勤。

們買到和平東路三段的現址。這是尚未蓋好的樓層，我們可以照樂
團所需要的方式設計，大家都覺得很好，於是決定買下一整層樓，
一百二十坪屬於財團法人的財產，五十坪屬於我自己的私產。

除了家長們外，還有幾位長期支援世紀的老師們，其中李
忠男先生更是我得力的助手。我和他認識的情形很特別，要遠溯
到省交時期。李忠男畢業於花蓮師範，在花蓮正義國小教書。有
一年，省交到花蓮演出，他在臺下聽，看了半天，覺得我拉得比
較好，音樂會結束後，他主動來找我聊天，我們就認識了。聊著
聊著，發現他和盧寧的姑姑是同事，更有親切感。過了幾年，李
忠男調到臺北松山國小教書，大家來往就更密切了。他主動熱心

參與世紀各項團務,除了幫忙教小提琴外,也幫我選曲、訓練樂團,甚至像團費收取以及樂器的保管和搬運,甚至接洽演出場地與聯繫等大小雜務,他都幫了很多忙。我去維也納進修時,多虧他繼續幫忙練習,帶領樂團,我才能心無牽掛地出國。1985年夏天,我因為藝專行政職務關係,張志良校長要我跟他一起參加亞太藝術教育會議。李忠男還幫忙帶團去亞伯丁以及其他地方巡演,我則在會議結束後,再趕去會合,參加巡演。他真的是世紀幕後最重要的人士。

出國巡演

在1970年至1985年間，世紀一共九次出國巡演，在那個時代，出國很不容易，更何況是「學生管絃樂團」出國，得經過教育部審查通過才能進行。由行前的訓練、出國巡迴音樂會到回國，媒體的報導都很大，將世紀捧得很高。當然，我們的表現也不錯。其中幾次，我到今天仍舊記憶猶新。

樂團成立的第三年，1970年八月裡，我帶團去日本演出。會去日本是因為姐姐廖淑玉認識東京新聞的經理，由東京新聞邀請，並主辦我們的音樂會。另一方面，我本來就是「日本絃樂指導者協會」東京分會的會員，八月裡要舉行第八次全國大會，我們也可以去演出，於是就將這些行程安排在一起。我們八月十日出發，十九日回來，在日本共開了八場音樂會，對於世紀的團員來說，可算是開了眼界。有了這次的成功經驗，我對樂團出國更有信心。

1974年，我們第一次赴美演出，主要在美國西岸舊金山地區，光是住宿就是個大問題。多虧一位學生家長徐茂銘幫忙，他是臺大有名的耳鼻喉科醫生，他的女兒徐亞萍是我的學生。徐茂銘在美國讀書時，和一位任職郵政局的 Mr. Masterpole 交情很好，

他人很熱心，徐茂銘請他幫忙，將七十五個團員安排到五十多個家庭寄宿，每天由這些寄宿家庭將團員送到演出場地，都沒出什麼問題，很不容易。這樣子相處了兩個禮拜，也都有了感情，到了要回家的時候，大家都依依不捨，有些孩子還哭了。在美國期間，戴粹倫老師大老遠過來看我，這也是我最後一次看見他。

1975年八月，我們第一次去歐洲，參加在蘇格蘭亞伯丁市政府所舉行的「1975年國際青少年交響樂團與表演藝術節」（The International Festival of Youth Orchestras and Performing Arts 1975）。這是一個讓全世界青少年樂團交流的組織，但不是想去就可以去，得先經過甄選審查，選拔的過程是根據各團體所送的名單與

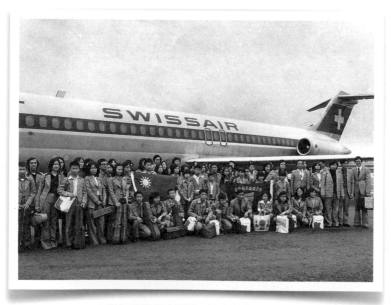

1975年世紀樂團赴歐巡演，於瑞士機場全體合影。

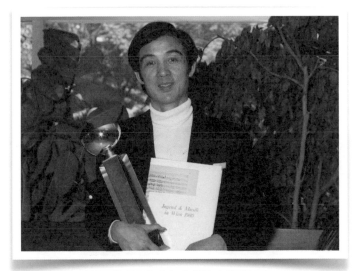

1980年，世紀於維也納「國際青年音樂節交響樂比賽」獲第一獎，廖
年賦領獎後，持獎盃與獎狀攝影留念。

1980年，世紀於維也納「國際青年音樂節交響樂比賽」獲第一獎，全
體團員與獎盃合影。

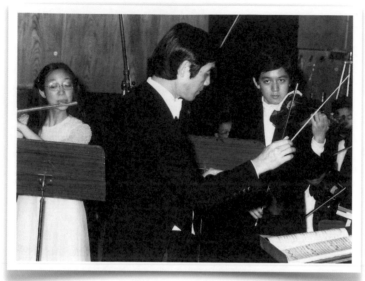

1980年，世紀於維也納「國際青年音樂節交響樂比賽」獲第一獎，於奧地利國家廣播電臺錄音。長笛獨奏：廖嘉齡，小提琴獨奏：廖嘉弘。

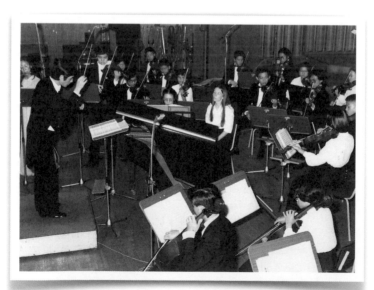

1980年，世紀於維也納「國際青年音樂節交響樂比賽」獲第一獎，於奧地利國家廣播電臺錄音。

錄音帶，經過嚴格審查通過後才能參加，我們也是經過這個程序
獲選的。當年共有十四個團體參加，世紀是唯一的亞洲樂團，也
是最年輕的。各團都有自己的單場演出，並也會被安排與其他團
體的指揮合作，是真正交流。我們的音樂會被安排在交響樂週的
壓軸，頗獲好評。由於臺灣與英國並無邦交，世紀能到英國參加
這個活動，備受國內重視，各家報紙爭相報導；若在今天，應會
被冠上「臺灣之光」的美名。

　　我個人覺得最高興的，不是報紙的報導，而是團員被選上
參加「1975年國際音樂節交響樂團」，這是這個表演藝術節的
特色。我們有七位被選上，其中只有嘉齡是長笛，其餘六位都是
絃樂器。那一年，這個大會樂團的音樂會在亞伯丁和倫敦各有一
場，由著名的指揮阿巴多（Claudio Abbado, 1933-2014）帶領，還
請到鄭京和（1948年生）擔任小提琴獨奏，演奏柴可夫斯基D大調

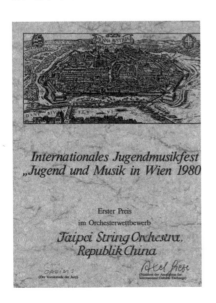

小提琴協奏曲，被選上的團員
真的很幸運，也很開心多一次
寶貴的經驗。

　　藝術節結束後，我們繼續
去瑞士、德國、法國等國家演
出，九月五日回臺，讓大家趕
上開學，不影響課業。

　　1980年，由團員裡選了二十
多人，以「臺北弦樂團」（The

165

1980年，世紀於維也納「國際青年音樂節
交響樂比賽」獲第一獎獎狀正面。

Taipei String Orchestra, Republic of China）的名義，我們去參加維也納國際青年音樂節比賽。兩年前，我帶藝專樂團參加同一個比賽，獲得二獎，這一次，我們獲得了首獎（Erster Preis），並在奧地利國家廣播公司（Österreichischer Rundfunk，簡稱ORF）演奏廳開一場音樂會。同樣地，大家對於團員的年輕與表現出來的成就，大表驚訝與讚揚。有趣的是，因為得了首獎，影響到之後的行程安排。

早在出國前，我們曾和新加坡辦事處聯絡，希望能去新加坡演奏，他們興趣缺缺。我們得首獎後，回到飯店，居然接到新加坡代表的電話，告知新加坡政府邀請我們去開音樂會。我告訴他們不行，因為行程已經排好，要直接回臺北，沒有過境新加坡。他們很熱情地表示，要我們改行程，所增加的費用全部由新加坡政府負擔，我們當然欣然接受。

世紀每一次出國，演出曲目中一定都會有國人作品，除了我自己的曲子外，也會安排其他作曲家如張邦彥、馬思聰等人的作品，大部分反應都不錯。我的願望是，無論曲子好或不好，都得藉這個機會讓當地人知道，臺灣也有古典音樂，不僅能演奏經典名曲，也有自己的作品可以演奏。

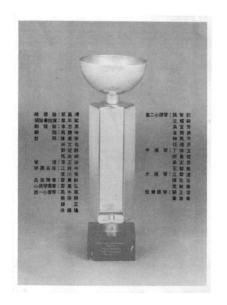

1980年，世紀於維也納「國際青年音樂節交響樂比賽」獲第一獎獎狀內頁，含參與人員名單。

「世紀」走過的路

1968年，世紀成立時，國內只有省交一個公設樂團，也是唯一的職業樂團。臺北市立交響樂團還比世紀晚一年成立，聯管，也就是後來的國家交響樂團，就更晚了。那時候我自己是省交的成員，很清楚整體程度如何，成立世紀，多少也期待能讓孩子從小培養對音樂演奏的正確態度，未來才可能有優秀的樂團出現。

正因為世紀當年是很特別的樂團，一舉一動都引人注目。以一個私人樂團的身份，我們做了很多今天看來都很特別的事。例如：1976年是美國建國兩百週年，臺北市議會指派世紀代表臺北市民，參加美國建國兩百週年慶祝活動，所需的費用壹百萬元由北市政府和北市議會各負擔一半。這是很重要的事，為了展現民間的交流熱忱，我們被選上，當然義不容辭，也盡力做到最好。

1975年元月，我指揮世紀在國父紀念館演出浦契尼（Giacomo Puccini, 1858-1924）歌劇《托斯卡》（*Tosca*）。會演出這部歌劇的起因在兩年前。1973年國慶，世紀受邀在國慶音樂會演出，韓國男高音金金煥亦受邀來臺演唱，對於世紀的演奏水準甚為驚訝，於是提議由中韓合作演出歌劇，他找主要歌者，並且擔任導

演，次要角色及合唱團由臺灣擔任，世紀除了負責樂團部份外，
還得籌劃整個製作。這是我第一次指揮歌劇，還要製作，困難可
想而知，但我還是答應了。

> 66 正因為世紀當年是很特別的樂團，一舉一動都引人
> 注目。以一個私人樂團的身份，我們做了很多今天看
> 來都很特別的事。99

雖然沒做過歌劇，但我知道這是件很複雜的事，於是就兢兢
業業地儘早開始準備。我請曾道雄幫忙，擔任歌劇指導，來準備好臺
灣歌者的部份。我們邀請參與的獨唱歌者有張清郎、錢善華、陳建

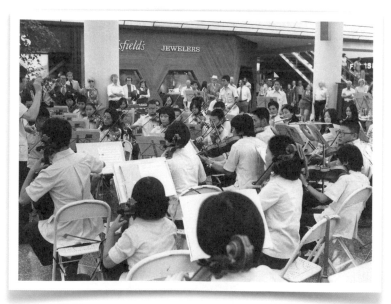

世紀於美國舉行之露天音樂會。

左起：鄒昌墉（臺北市議會祕書長）、林挺生（臺北市議會議長）、廖
年賦。

華、姚和順與廖顯彰；合唱部份則請戴金泉指導的愛樂合唱團幫
忙。除音樂部份外，還有舞臺、道具、服裝等，都要準備好，我們
全部土法煉鋼。嘉弘那時還小，很開心地跟著忙進忙出，到現在，
他都還記得那時的興奮感，更何況所有參與的團員們。1974年十二
月十七日，金金煥和其他兩位韓國歌者吳鉉明、黃英金來臺北，正
式展開密集的最後排練，不到三週後，一月六日和七日，我們在國
父紀念館演出《托斯卡》，人家都覺得很成功。在此之前，國內曾
經演出莫札特的歌劇。像《托斯卡》這樣的大型歌劇，則是首次完
整演出，做完這份工作後，我有如釋重負之感。

　　1972年，王大閎建築師設計的國父紀念館落成，為國內提供
另一個大型的演出場地。在那之前，國際學舍是世紀主要的演出

場地，偶而請來外國音樂家時，則會到中山堂演出。國父紀念館當初的設計主要以大型會議為對象，並非針對音樂演出，雖然幾年前曾經做了音響改善的工程，但依舊不盡理想。今天很多人都詬病國父紀念館音響不好，但是在它剛落成時，卻是大家都搶著要的大型場地，馬友友的音樂會也在那裡舉行。由這點可以看到臺灣過去三十年的變化有多大。有趣的是，2009年，我獲得國家文藝獎，同年的獲獎人中，也有王大閎。

我們在國父紀念館的另一個特別的經驗，是1976年元月和藝專舞蹈科教授姚明麗合作，為演出亞當（Adolphe Adam, 1803-1856）的古典芭蕾舞劇《吉賽兒》（*Giselle*）現場伴奏。雖然都是藝專的老師，但姚明麗老師希望能與世紀合作，我就順其自然進行。指揮歌

世紀於美國巡演時，拜會當地政要。左二為李曾文惠，左前一為當時最年輕之團員徐麗萍。

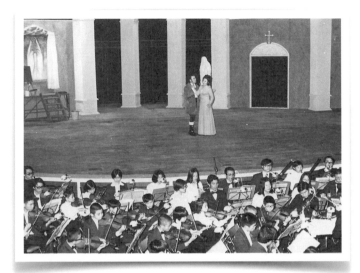

1975年一月六日，世紀與韓國合作，於國父紀念館演出浦契尼歌劇
《托斯卡》。

劇耍注意和歌者搭配，伴奏舞蹈更得要小心，速度稍有變化，舞者
很難跳，甚至會亂掉。在歐洲歌劇院，演出舞劇時，通常都是助理
指揮上陣，有過搭配《吉賽兒》的經驗，我終於明白個中原因。

　　1993年，電影金馬獎進入第三十年，執委會邀請我們，在「金
馬三十」特別節目裡，演出十三首歷年金馬獎最佳配樂。我稍加考
慮，決定接受邀請，將曲子改編一下，以典雅精緻的古典音樂手法
演出，結果大受歡迎。考慮是因為古典音樂專業的堅持，答應邀請
並不表示棄械投降，是我考慮到，做人不必要桀傲不馴，畢竟對
很多人而言，金馬獎三十年是一個重要的盛事，主辦單位希望有
音樂，邀請世紀參與，也是一番誠意和對我們的重視。另一方面，
透過我們的演出，也能讓一些不聽古典音樂的人有機會接觸古典

音樂，或許從此以後會注意到古典音樂，也是做功德；演出效果很好，就是明證。在那之後，世紀也曾經將電影音樂排入音樂會中，不過也是十幾年前的事了。今天，幾個公設樂團偶而會安排電影音樂音樂會，希望能吸引更多人走進音樂廳，效果如何不知道，不過，世紀已經不再接受這樣音樂會的邀請。

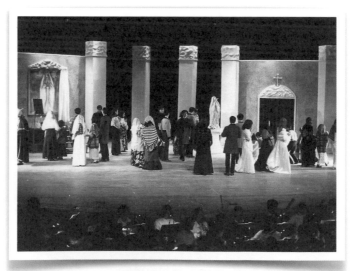

1975年一月六日，世紀與韓國合作，於國父紀念館演出浦契尼歌劇《托斯卡》。

不以音樂謀利

　　由「學生管絃樂團」開始，在家長、朋友與老師們的支持下，世紀成長得相當快。世紀的團員基本上以推薦方式入團，也是有原因的。我們還在昆明街的時候，有一次登報招考，居然來了一堆人，一晚上都考不完，卻沒有一個適合。其實我們的要求並不高，總要能拉音階，才能合奏。有過這次經驗，再也不敢登報了。原本學生管絃樂團的學生就是從小學到大學都有，想來參加世紀的人士越來越多，很多不再是學生，樂團的名稱有些名不符實。1973年，我們申請改名為「臺北世紀交響樂團」，做為樂團的總名稱。依團員的年齡和程度，安排為兒童團、少年團和青少年團練習。由於青少年的管樂部份通常很弱，也不完整，遇到要舉行音樂會時，我們會請音樂系的學生來幫忙，支付演出費。練習是為了培養默契，安排音樂會是練習的目標，大家會練得更起勁，也更能感受到音樂的美妙。我總覺得，學樂器不必是為了要成為音樂家，而是希望透過參加樂團的練習，使生活中永遠有美妙的音樂相伴。

　　我們的主力當然是在成人團。剛開始時，世紀成人團的主要來源為各校的音樂系學生，大家一起排練後，舉行音樂會，這

些學生中有不少後來成為省交、北市交與聯管的團員。很多學生畢業後就業，不是進入樂團，但還是很喜歡在樂團演奏，我們歡迎他們繼續留在世紀。他們之中，有許多是音樂老師，甚至是大學音樂系的教授；當然，音樂系學生仍是主力。世紀成人團開音樂會時，有時會遇到一兩樣樂器缺人手，大部份是管樂或特殊樂器，我們就會請職業樂團的團員來幫忙。

> 66 我總覺得，學樂器不必是為了要成為音樂家，而是希望透過參加樂團的練習，使生活中永遠有美妙的音樂相伴。99

世紀成人團的團員雖然不在世紀領薪水，但是我們都會支付演出費，並且演出人員有一半以上都很固定，甚至請來幫忙的職業樂團團員也都很固定，因此形成很好的默契。像這樣的團員共有七、八十人，所以，世紀可稱是有職業水準而沒有職業薪水的樂團。改名為「臺北世紀交響樂團」時，曾有個遠大的夢想，希望能成為職業樂團，團員固定領薪水，專心演奏。多年過去，我很清楚，這個夢想在今生是不可能做到的。

三十年前，像世紀這樣的樂團很少，能夠運作得有聲有色的更少。我們由兒童團到成人團，每次舉行音樂會，都很受矚目。但是今天的情形不同了，國內大大小小音樂團體不勝枚舉，交響樂團也很多，相形之下，世紀顯得傳統、保守、沒落，經營越來越困難。基金會原本靠利息運作，十幾二十年來，利息越來越少，必須要靠募款。當然，現在政府各級機關都有編列預算，讓演出團體申請。但是，世紀也很少申請政府補助，除了過程太

過繁複之外，也有其他的考量。基本上，評審都是音樂界的，大家都認識，審查結果補助多或少、過或不過都傷感情，不要讓他們為難。更何況，就算申請到補助，通常也是杯水車薪，聊備一格。還是靠自己，有多少錢做多少事就好，安排音樂會的內容時，也不會受到任何限制。

我自己很不會募款，因為我說不出來，同樣是樂團，為什麼要捐給世紀，甚至基金會董事捐款時，我都覺得很對不起他們。世紀四十年團慶時，大家說服我，辦了募款餐會，捐款者就送我們的貝多芬九大交響曲錄音。我雖然同意了，還是覺得很不好意思。除了募款外，曾經有人接洽，以世紀的基礎辦音樂班或比賽，我還是不能認同。因為，一本我個人的音樂藝術信念，不能將樂團世俗化，用來賺錢，甚至用賺來的錢經營樂團，我都無法接受。

既然我個人無法開源，只能節流。樂團成立至今，我完全奉獻，從來不領薪水，盧寧為音樂會做的海報設計，也都是義務，嘉齡、嘉弘無論是指揮還是獨奏，也都分文不取。樂團出國時，旅行社有依出團慣例提供免費機票，我們都將它們平均分配到每張機票，我們自己一樣出機票錢。因為，音樂是最高的藝術，不是營利事業。在許多人默默的支持下，我和我的家人盡心全力呵護「世紀」，它是我們的另一個家人，能維持多久就多久。

175

回首音樂路

走上音樂的路至今六十多年裡，廖年賦把握每一
個機會，深入古典音樂的世界，努力充實自己，
亦隨時想著讓更多的人接觸古典音樂。
隨著年齡漸長，病痛隨之而來，他依舊抓緊指
揮棒，帶領世紀演出，與大家分享音樂，
亦帶著孩子們進入古典音樂，
就像當年創辦世紀的時候一樣。

一生感恩

　　我這一生很受老天照顧，父母早逝，但兄姐都很愛護我。我要繼續唸書，他們就供我唸書。我要買小提琴，三姐就想辦法買給我。師範學校畢業後，在五姐家住了一陣子，她很疼我，每天都買一瓶臺灣啤酒給我，那時就養成吃飯時喝啤酒不配湯的習慣，直到今天，比較熟的朋友都知道，我吃飯一定要喝啤酒。當兄姐們決定將家裡留下的地賣掉時，我沒花半點心思，也一樣分到一筆錢，剛好用來帶全家去維也納。

　　看看週遭環境裡，為了分家產，導致親人反目成仇的消息，時有所聞。相形之下，兄姐對我的照顧以及大家處得很好的情形，還真是一種幸福。

　　歲月悠悠，兄姐們陸陸續續離開人世。三姐雖然還在，但已長時間不省人事，只能以流質食物維生，幾年前還曾經去探視她，她兒子跟她說的時候，眼睛有動一下，好像還認得出我。現在有時想去看她，又覺得沒有實質上的意義，尤其動過脊椎手術後，我自己行動也不是很方便，也就盡量減少不必要的探視。人生就是這樣！

　　父親在我十六歲時過世後，我一直都很懷念他。年歲越長，我越感受到，父親給予我的不止是當年讓我順利考上初中的漢文教育，他的為人處事風格，也深深地影響了我，例如與人為善、不趨炎附勢、不攀關係，雖然這個硬脾氣好像沒什麼好處，可是我的個性就是這樣，倒也心安理得。

　　不知為什麼，我一直不太喜歡過生日。世紀成立時，我靈機一動，讓世紀與我同一天生日，可以名正言順地以音樂會代替生日。久而久之，就沒有人要替我慶生了。只有在五十歲時，兄姐們說，這是大壽，一定要做。我只好應親友要求，請了幾桌酒席。之後，我明白告訴兄姐們，以後不再做了。我總覺得，人坐在那裡，讓一堆

廖年賦指揮神情7。

人幫你唱生日快樂歌，好像頒獎一樣，很不自在。

在成長的過程中，遇到很多愛護我的老師。唸板橋初中時，有一位從日本回來的男高音老師（可惜忘了他的姓名）特別照顧我，別的學生不能隨便進辦公室，唯獨讓我到辦公室彈一架全校唯一的大風琴。唸北師時，康謳老師對我的教導和寵愛，讓我在短短三年裡，學了很多基礎的東西，補上晚起步的不足。之後跟隨的戴粹倫與蕭滋兩位老師，除了音樂上的長進外，他們的身教也影響了我。戴老師的硬脾氣絕不比我差，但他的才氣可是高出我許多，我還由他那裡學到很多做人方式，特別是跟學生吃飯，絕對不讓學生出錢。至今我還記得，蕭滋老師樂譜手稿寫得非常清楚工整，他看樂譜就好像照相機，上課時改我的習題，他看一

廖年賦指揮神情8。

廖年賦指揮神情9。

次就馬上記得，還可以彈出來，這是我一直努力追尋的目標。我跟他學習的，除了音樂知識之外，也學到他處理音樂的方式，以及音樂之外的事物。

　　感謝國內的老師們打下的基礎，我在維也納的短短時間裡，才能有很大的進步。現在有些年輕人出國讀書後，回頭罵國內的老師教得不好，我覺得不盡公平。雖然國內的老師或許沒有系統性地教導，但畢竟是啟蒙的老師，也必須要感謝。

　　更幸運的是，我的妻子與孩子們都和我一樣喜歡音樂，也都從事音樂的工作。在我音樂的道路上，他們是最佳伴侶，毫無保留地支持我想做的事；不只在精神上，也在物質上與實質工作上協助我。有他們做後盾，我才能無牽無掛地一直向前走。

半生世紀

　　世紀基金會剛成立時，前總統李登輝先生是我們的顧問，他的夫人李曾文惠女士是我們的董事。早在李先生是農復會技正時（1968-1972），我就透過一位家長認識他了。他做行政院政務委員時（1972-1978），我們還有來往。後來他做臺北市市長（1978-1981）和臺灣省省主席（1981-1984）的時候，我沒有常常去找他，偶而見面時，會向他報告一下世紀的狀況。他官越做越大，我和他的距離就越來越遠，這是我的個性使然。

　　李先生做臺北市市長後，開始舉辦臺北市第一屆藝術季，世紀也有參加。活動結束後，市政府頒發獎牌給參加的團體，我請李忠男去領，我自己沒有去。李先生和李忠男握手時，還問了一句：「廖老師怎麼沒來？」可見得他對我是有印象的。也曾有朋友勸我，脖子不要太硬，若是好好跟著李登輝先生，不僅是交響樂團團長，我會可以做到文化局長，我依然無動於衷。這些話讓我想起另一段故事。北市交成立時，團長是陳暾初，我在省交時就認識他，算是老朋友。陳暾初退休時，也有傳言，說我想去接北市交。但是，北市交原本就有兩位副指揮陳秋盛和徐頌仁，

並不缺人手，我為什麼要去搶團長的位置呢？真是人言可畏！我想，我應該是不想欠人情，被老闆提拔，就會成為老闆的跟班，這不是我的個性。所以，我會主動和大官們保持距離。雖然我也明白，對世紀的發展來說，這不見得是件好事。

　　雖然這樣，世紀一路走來，曾經紅透半邊天，一舉一動，都引人注目。相形之下，今天世紀的名氣大不如前（這可是我自己這麼想，希望大家別太在意這個想法），可是也坐四望五了。這麼多年，我一直以「只問耕耘，不問收穫」的理念經營世紀，能做多少，就做多少，絕不強求。我的想法是，要一直播種，讓稻子成長，到了可以收割的時刻，任何人都可以收割，「成功不必

廖年賦與李登輝，中立者為陳盧寧。

在我」。許多昔日的團員今天是國內大小樂團的中堅份子,我看了也很高興。有人說,優秀樂團是強大國家的指標,出身世紀的團員能夠成為優秀樂團一份子,我與有榮焉。

> 66 這麼多年,我一直以「只問耕耘,不問收穫」的理念經營世紀,能做多少,就做多少,絕不強求。99

一路走來,有很多人幫助過我。我自己稍微有能力幫別人時,也都盡量與人為善。世紀由學生樂團到現在的大大小小好幾個團,涵括了幼年到成年,好不熱鬧。1986年,有位團員對合唱有興趣,想組合唱團,和我商量,用世紀演奏廳練習。我想只要不影響我們的練習,空著也是空著,就答應了。後來合唱團辦

184

1980年,廖年賦率世紀歐巡,成果輝煌,回國後獲教育部頒獎狀。

廖年賦指揮神情12。（1982年）

活動，例如開音樂會，需要有立案名字，乾脆掛在基金會名下，請我擔任團長，我也答應了。直到2002年，它們自己去登記後，才和我們脫離關係。直到今天，合唱團的名稱雖然仍保留「世紀」，但已獨立運作，實質上與我們沒有瓜葛。事實上，從合唱團成立開始，無論是否是團長，我從來不過問團務和活動。只是將世紀當做一個平臺，幫忙有興趣做音樂的年輕人。

這是世紀成立的宗旨，也一直是我們的核心認知。經由世紀，我可以一直和年輕人一起做音樂。我很感激他們，不嫌我年老，還願意跟著我排練，聽我說明我的詮釋，願意與我溝通，和我一同感受音樂，一起活在音樂裡，一起演出。

遲暮心語

　　現在身體病痛不少，回頭想想，大約六十歲時，已經開始有警訊。那時候，我已在藝專任教多年，也由布魯克林拿到碩士學位回來了。有一天早上起床時，覺得眼睛前有一塊地方，看起來總是黑黑的，我沒有想很多。上課時，我告訴學生這個情形，他趕緊帶我去相熟的眼科診所看病，診所沒辦法處理，建議我去公保看；要說明的是，那是還沒有健保的時代。在公保看一陣子後，說是沒辦法治好，應是眼底出血，把視網膜弄髒了。有位學生家長陳立仁是馬偕醫院的眼科醫生，我再轉到他那裡看，他也只能把出血的地方堵住，防止繼續惡化，已經弄髒的視網膜沒辦法處理。看東西的感覺，好像開車時擋風玻璃髒了，卻怎麼都刷不乾淨。從那時候開始，右眼只能看到亮光，看不清楚東西，要讀書或樂譜，都得用放大鏡。醫生警告我，要控制血壓，不能再出血，每天都要吃控制血壓的藥，飲食要控制，當然喝啤酒也要少喝。

　　2007年年中，盧寧突然發現我走路歪歪的，不太對勁，要我去看醫生。醫生檢查後，確定是脊椎在頸椎處滑脫，壓迫到神

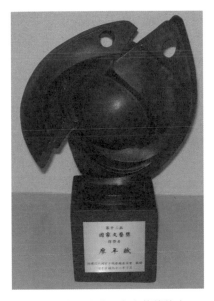

2009年，廖年賦獲國家文藝獎獎座。　　2009年，廖年賦獲國家文藝獎證書。

經，建議我開刀。我考慮了好一陣子，想到2008年世紀四十歲，一定要能上臺指揮才行，決定接受動手術的建議。手術很順利，可是復原很慢。五月三日，世紀團慶音樂會，我得靠人幫忙，才能穩穩坐上指揮椅，敬禮都還站不穩。2009年十月，國家文藝獎頒獎時，總算還可以慢慢地走上臺受獎。復原狀況一直不符合我的期待，勉強可以彈鋼琴，拉小提琴就完全不行了。也因為如此，手術後不久，發現腰椎也出現問題，我遲疑著不肯動手術，寧願忍著痛做復健，希望慢慢能有效果。

　　我不喜歡去診所做復健，就在家裡購置復健器材，請人裝個設備。每天早上四點起來，先練習拉腰，大約六點五十分出門搭公車，因為那時候才有座位可坐，我不喜歡別人讓位給我。公車

搭到龍安國小對面的公務人力發展中心（福華文教會館的休閒中心）去游泳，大約一小時三十分。回來後，準備燕麥早餐，要煮兩次，不甜的給盧寧，我自己則要甜的。早餐後要休息一下，才能處理一些樂團的事情。之後準備午餐，下午也一定要休息。之後又要去游泳。每天得花很多時間在復健工作上，處理事情、讀譜的時間少了很多，整天都很忙。

2012年六月，我再度被說服，動了腰椎手術。手術後，雖然疼痛減少很多，行動上的恢復還是很慢。我繼續做復健，至少不能再惡化，我才能繼續指揮。當年應該要早些注意到身體的警訊，今天或許就不會這麼辛苦，人要服老才是。

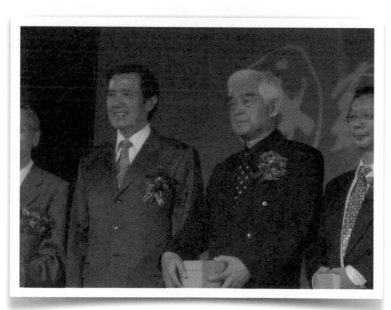

2009年，廖年賦獲國家文藝獎，由馬英九總統頒獎。

廖年賦指揮神情13。

　　2009年國家文藝獎的頒獎典禮上，總統馬英九先生宣佈，次年起，獎金調高到一百萬，我當下想著：他一年前宣佈有多好，我可以多捐些錢給世紀。不過，人要知足，我有愛我的音樂家庭，我有音樂的世紀，我也一直盡力，希望能為家人或世紀多做些什麼。人生至此，夫復何求！

附錄一：

我國現行音樂教育學制與師資的探討

廖年賦

＊本文原以口頭發表於教育部七十九年（1990年）
藝術教育研討會，於此首次出版。
文中資料自然係當年的情形，與今日略
有差異，然而，個人的核心思考及看法，
在今日依舊有其意義。

題綱

　　本文分成學制與師資兩大類，分別以專業音樂教育與一般音樂教育來探討。專業音樂教育的對象為國內國小、國中、高中、大學、研究所之音樂系、科、班。一般音樂教育則以專業音樂教育以外的設有音樂課程的各級學校為對象。師資是以專業與一般的培育及任用為探討範圍。

<div align="center">＊　　＊　　＊</div>

　　音樂教育的推展有利於提升國民的生活品質與文化水準。普及音樂教育有賴於健全的學制的規劃與優良師資的培育。因此本文將就目前音樂教育的學制與師資做為探討的重點。

　　我國一般人民對音樂教育的認識多持偏差的看法，多數人都認為音樂教育只是培養音樂家的教育。其實一套完整的音樂教育學制不但能培養優秀的音樂家，也能教育業餘演奏者、愛樂者以及音樂欣賞者等一般國民。但是以我國目前的音樂教育制度來看，既不能造就一流的音樂人才，也無法培養一般會欣賞音樂的國民。

　　目前的音樂教育狀況大體分成專業音樂教育與一般音樂教育。專業音樂教育是由學前到研究所設立系科班的教育。一般音樂教育則由學前、國小、國中、高中、高職到五專都有一般音樂課程的安排。二專、三專及大學雖然沒有一般音樂課程的安排，然多所大學開設有音樂欣賞或音樂美學等一般通識課程以供選修。

壹、音樂教育的學制

　　音樂能否落實，跟學制的健全與否有著極大的關係，目前我

國音樂教育的學制表面上看起來，似乎完美無缺，但事實上從幾十年來無法自己培養出一流的人才，就可以證明學制上必定有些缺陷，再說學制與師資、教材有密切的關聯，在實施上，因為人為的因素，而直接影響到教育功能的發揮與教育理想的實現。

專業音樂教育的學制

專業音樂教育是培養音樂人才的專門教育。教育當局雖然極為重視音樂教育，從四十多年前省立師範學院（現國立臺灣師範大學）設立音樂專修科，培養專業師資開始，至今在各級學校普設音樂系、科、班。民國六十二年，在未經整體周詳計畫的情況下，在臺中市光復國小成立音樂實驗班，之後又陸續在多所國小、國中和高中成立音樂實驗班，銜接大學音樂系，企圖造成有連貫性的、有系統的音樂教育。但是由於我國尚未實施藝術教育法，專業音樂教育在這樣的學制之下，實不堪稱為專業教育，著實難以發揮專門教育的功能。

一、學前音樂教育

義務教育之前的學前音樂教育，過去都以一般音樂教育在幼稚園實施唱遊的課程，近十幾年來，由於經濟成長快速，國民平均所得達七千餘美元，幾乎已成為開發國家，在國民普遍富裕的情況下，多項教育遂往下發展，例如外語、音樂、電腦等專業訓練都提前到學前實施。

目前在國內私人財團興辦的學前音樂班有山葉、河合、林榮德、創世紀等，訓練內容雖然著重於啟發、基礎、節奏等，但教育方針卻較傾向於專業技巧、視譜能力、音感訓練及彈奏技巧等的學

習，這些音樂班都各自編纂有系統的教材，並訂定級數，按期舉辦考試決定晉級或淘汰，規模相當龐大。在政府尚未設立一貫制教育之前，這些私立音樂班在學前教育的階段，還得挑相當大的責任。

二、國小音樂實驗班

國小音樂實驗班是政府於民國六十二年首先在臺中市光復國小成立的。早在民國五十一年臺北市私立光仁小學已成立音樂班，是四十多年來，私立學校首創的兒童音樂班。在臺中光復國小之後，計有臺北市福星、古亭、敦化、臺北縣秀山、桃園縣西門、彰化市民生、臺南市永福、高雄市鹽埕、高雄縣鳳山等國小陸續成立。

國小音樂實驗班是從三年級到六年級，授予音樂加強教育，表面上雖然是加強教育，但各音樂班因升學到高中音樂班之激烈競爭，幾乎都以專業音樂教育的方式來施教，相關專業理論課程的標準訂得比國中還要高。國小音樂班的學生除了繁重的專業課程之外，還得接受一般的綜合課程，他們所承受的壓力是一般孩子的雙倍。在學校生活中，因為身分特別，也要忍受多數非音樂班同學的歧視，這種不正常的現象，可以從臺北市南門國中音樂班整批樂器在一夜之間全部被損毀的事件中，得到證明。

三、國中音樂實驗班

民國六十二年首由臺中雙十國中成立音樂資賦優異班之後，國立師大附中國中部、臺北市南門、仁愛、臺北縣漳和、臺中市私立曉明、彰化縣人同、臺南市大成、高雄市新興、屏東縣中正等校陸續成立，私立光仁中學在民國五十八年已設立初中部的音樂班。國中音樂實驗班的學生也同樣地要接受雙倍的教育。由於學位主義的緣

193

故，音樂班的老師普遍在一年級入學時，以學科成績優劣做為編班的參考，將學科較好的學生編到升高中班，學科成績較弱的學生編入升專科班，這樣的升學輔導，誤導學生和家長對專科學校產生偏見，因此參加升學考試時，通常都將第一志願填在高中音樂班，第二志願填為專科學校音樂班，第三志願為普通高中。

四、高中音樂實驗班

政府於民國六十九年首先在國立師大附中成立高中音樂班，私立光仁中學早在六十二年就設立高中部音樂班，除前述兩所學校以外，尚有臺北市中正、臺中市二中、私立曉明女中、臺南市臺南女中、高雄市雄中等校。

音樂實驗班的學制與普通班相同，除了一般的普通學科之外，還要接受音樂的專業課程。三年修業後不採技術淘汰，直接報考大學音樂系。目前高中音樂實驗班的學生，其專業成績尚稱平均，多數都能考上大學音樂系。

五、高職音樂班

目前高級職業學校成立音樂班的有私立華岡藝校、國防部國光藝校、臺中私立青年高職及高雄私立育樂高中。華岡藝校是民國六十四年私立中國文化學院原有之五年制專修科，依教育部新頒大學法之規定停止招生，為了保持藝術幼苗之成長，在華岡中學增設國樂、西樂、舞蹈、國劇等四組，於六十六年奉准正式改制為私立華岡藝術學校。教育目標是：

（1）探討音樂理論，啟發音樂思維與發展其音樂創作能力。

（2）訓練演奏技巧，發揮其音樂表達天賦。

（3）陶冶愛國情操，培育其研究民族音樂之能力與興趣。

（4）培養德智體群美五育均衡發展之音樂人才，以推動文化建設，提高音樂水準。

國光劇藝實驗學校為國防部於六十七年為了加強軍方的戲劇與才藝而成立的，目前有戲劇、音樂、舞蹈、國劇等四組。臺中市私立青年高職的音樂組是附設在其電影電視科，教學內容多屬應用音樂，以因應電影電視節目之需要。

六、三專音樂科

私立實踐家政經濟專科學校音樂科是民國五十八年成立的，是目前唯一的三專音樂科，此外國立臺灣藝術專科學校國樂科也設立三專之夜間部，修業年限為四年，專門訓練國樂音樂人才。實踐家專音樂科的總培育目標是令該科能成為一個具有特色且能提升國內音樂水準的一流科組，並以室內樂的發展為指向目標。國立藝專國樂科夜間部的主要教育目標則在建立發展中國音樂的基礎，並達成其歷史上繼往開來的使命。兩校自成立以來均朝著既定目標發展，人才輩出，尤其國立藝專國樂科夜間部的學生，畢業後在社會上推展國樂，對國樂的發展極具正面的意義。

三專與五專於畢業後都不具任何學位，因此這樣的學制在招收新生時，遠不如具有學士學位的大學音樂系吃香，但是有志向的學生，都以實力繼續到國外深造，並以優異成績學成歸國者，為數不少。

七、大學音樂系

　　臺灣省師範學院（國立臺灣師範大學前身）音樂系成立於民國三十七年，在這之前，民國三十五年即成立四年制音樂專修科，三十八年停辦，四十五年恢復三年制音樂專修科，四十九年停辦。師大音樂系不但是臺灣最早成立之大學音樂系，也可以說是當時各級學校中僅有的專業音樂教育的學校。師大音樂系自成立以來，在學制上改變多次，先後是四年專修科、四年音樂科、加辦三年專修科、停辦三年專修科並續辦音樂系。目前音樂系的修業期限是四年，實習一年後授予學士學位。師大音樂系是以培養音樂學識之專業人才與優良健全之音樂師資為教育目標。四十餘年來所培養的人才遍佈於全球，尤其是國內各級學校，大部分都有師大音樂系的畢業生。

　　政治作戰學校音樂系成立於民國四十一年，學制分修業四年三個月的大學部與修業三年的專修部。其教育目標是以哲藝與技能修養並重、訓練學生具備：

　　（1）要有擔當、有抱負、有遠見、有理想。

　　（2）要敢冒險、能吃苦、肯負責、願忍氣。

　　（3）要能想、能寫、能講。

　　（4）要會管理、會領導、會戰鬥。使能以誠實為依據，為國犧牲奉獻。

　　私立中國文化大學音樂系為國內私立大學首創音樂系之學校，成立於民國五十二年，以品德與學識並重，訓練學生自發與思考，注重個人技巧與學術修養，理論與實習兼顧，以達專業性的學術水準為教育目標。學制為四年。文大音樂系於六十年招收

五專之舞蹈專修科西樂組，慘澹經營，造就許多人才，後因與大學教育法牴觸而停止招生。

東海大學音樂系成立於民國六十年，以人格、知識教育並進；技巧、詮釋與演奏（唱）並重，建立週全而穩固的基礎為教育目標。學制為四年。東海大學音樂系之成立為臺灣中部帶來活潑的音樂風氣，對中部音樂教育之推展有很大的助益。

東吳大學音樂系於民國六十一年奉准成立。遵循以音樂服務人群的主旨實踐學以致用之原理、而以演出服務為訓練方法與教學之目標，發揚「養天地之正氣、法古今完人」之校訓，以音樂來增進「德智體群」的平均發展；以造就盡善盡美的國民為教育目標。學制為四年。

輔仁大學藝術學院音樂系成立於民國七十二年，成立宗旨蘊涵「聖、美、善、真」之精神。教育目標為全人教育，對人格的陶養極為重視，期能培育學養兼備的音樂專業人才，使該系成為榮耀上主的藝術園地。輔大音樂系現有作曲、鋼琴、聲樂、弦樂、管樂、打擊樂組。學制為四年。

國立藝術學院於民國七十一年創校，同時設立音樂系，創校當初自七十一學年度至七十三學年度為單獨招生，自七十四學年度起參加大學聯招，其設立宗旨為「以中國音樂傳統為根基，培養演奏及創作人才，開創世界性的中國音樂。」教育目標是：

（1）探討中國傳統音樂，

（2）瞭解東西方音樂文化，

（3）培養演奏專業技巧，

（4）培養創作專業才能，

（5）加強音樂理論分析與詮釋能力，

197

（6）增進人文基礎修養，

（7）加強有關表演藝術之訓練。

（8）實踐科技整合與交流。

國立藝術學院是目前國內唯一的藝術學院，學制為五年。

國立中山大學音樂系係順應南部社會之需求，提升南部地區音樂文化水準，平衡臺北、高雄兩院轄市之文化建設，落實音樂資賦教育之延伸以及培養音樂演奏人才，於七十八年成立。其發展方向及重點是以現代音樂理論的研究方法，應用於中國音樂理論之系統化研究，以發揚固有之音樂遺產；電子音樂理論的實驗發展；弦樂演奏技巧的發展；推廣研究中西古樂器的演奏等。

八、音樂研究所

私立中國文化大學藝術研究所成立於民國六十一年。分設音樂、美術、戲劇三組，為國內最早成立的藝術類科研究所。

國立臺灣師範大學音樂研究所，於民國六十九年鑑於培養高級音樂人才所需，成立國內第一所單類科研究所。創所之初分為音樂學組、理論作曲組、指揮組等，於民國七十一年增設音樂教育組，修業期限為二年，論文得於四年內提出，但得申請休學二年。

一般音樂教育的學制

現階段我國的音樂教育，除了專業教育之外，一般音樂教育之推行做得非常不足，雖然教育部在各級學校之課程標準上有明確規定上課的時數與內容，但是由於升學壓力的影響以及普遍地不受重視，導致一般音樂教育的推展始終無法正常化。

一、學前音樂教育

六足歲以前的教育，包括家庭中的教育、托兒所、幼稚園等的教育都算是學前教育。在這段時間內的嬰兒和幼兒，除了在托兒所和幼稚園可以接受到實質上的音樂教育之外，一般家長甚少有機會讓他們的孩子去接觸音樂，即使少數家長讓孩子接受音樂教育，也多是抱持著培養音樂家的心情。

托兒所收托幼兒的年齡，已滿一個月嬰兒至六歲，而幼稚園招收兒童的年齡則自四足歲至學齡前之兒童。本文主要是探討學制，因此家庭教育不在本文討論。

目前幼稚教育的學制為三年，招收六足歲以前的兒童，分小、中、大班施教，課程範圍包括健康、遊戲、音樂、工作、語文及學識等六項，以生活教育方式進行教學。音樂項目的教育目標：

（1）增進幼兒身心的均衡發展。

（2）激發幼兒愛好音樂的興趣。

（3）培養幼兒音樂的基本能力。

（4）啟發幼兒對音樂的表現能力。

（5）發展幼兒親愛、合作、快樂、活潑的精神。

二、國小音樂教育

國小音樂教育是從三年級開始到六年級，（三、四年級為中年級，五、六年級為高年級）。低年級則採學前教育同樣的唱遊教學法，是音樂與體育的混合教學，也是最容易使兒童接受的方法，因為它是透過生活與遊戲來提高兒童對音樂興趣和加強兒童對音樂的認識。低年級唱遊的教育目標：

（1）促進兒童身心健全的生長與發展。

（2）啟發兒童對音樂的興趣。

（3）發展兒童遊戲運動的興趣與能力。

（4）養成兒童優良的基本習慣。

（5）養成兒童優良的群性習慣。

低年級唱遊每週教學一六〇分鐘，分成四節上課。

中高年級是進入正式音樂課程的階段，每週上課時數為八十分鐘，分為兩節上課，每節四十分鐘，從這個階段開始有樂器指導、合唱、合奏的加強練習。其教育目標：

（1）發展兒童愛好音樂、欣賞音樂、學習音樂的興趣與能力。

（2）培養兒童演唱歌曲、演奏樂器的興趣和技能。

（3）培養兒童表現和創作的能力。

（4）輔導兒童認識、欣賞並學習民族音樂。

（5）啟發兒童的智慧、陶冶審美的情操、養成快樂、活潑、樂觀進取的精神。

（6）培養兒童愛家、愛國、互助、合作、服務社會的精神。

三、國中音樂教育

國民中學的一般音樂教育在一、二、三年級每週安排一小時。多數學校因升學壓力，將僅有的一小時挪為升學輔導之用，使原來就嫌不足的音樂課程完全失去了教育的功能。這三年學制的教育目標是：

（1）增進學生愛好音樂、欣賞音樂之興趣並提高其欣賞能力。

（2）培養學生演唱歌曲與演奏樂器之技能及創作音樂之興趣。

（3）增進學生音樂基本知識，發展讀譜能力。

（4）輔導學生體認傳統及創新的民族音樂。

（5）涵養審美能力、陶冶生活情趣、養成學生快樂活潑、進取之精神、及樂群合作、忠勇愛國之情操。

四、高中音樂教育

高中在一般音樂教育也因升學之壓力，普遍未受重視。有些學校雖然成立有關音樂的社團如管弦樂社、弦樂社、管樂社、口琴社、國樂社、合唱團、室內樂團等，在一年一度的全國比賽完畢之後就告解散，談不上音樂教育。

高三每週一小時的選修課，是為了適應報考大專音樂系學生之需要而設計的。這樣的選修課並沒有實質上的意義。大專音樂系的競爭者泰半來自音樂實驗班，一般音樂教育裡開的選修課是無法與音樂實驗班的專業音樂教育相比較。

五、高職音樂教育

我國的一般音樂教育在普遍不受重視的情況下，職業學校更談不上音樂教育。民國六十二年教育部公布職業學校的教育目標中，除商科及家事科保留音樂課程外，其餘類科都未列入音樂教育的課程。七十二年教育部公布之新訂課程標準中將音樂列入課程中，但備註「音樂、美術任選一學年或各選一學期。」

實施音樂教育的目的是讓國民以欣賞音樂的基礎或有演唱簡單樂曲的能力，以增加休閒活動之豐富內容及調適生活情趣，進

而提昇生活品質及文化水準。因此職業學校之課程標準，理應增加更多音樂課程與上課時間，以便畢業後在從事職業工作外，有能力將音樂拿來做調適生活的潤滑劑。

目前職業學校中設置專業音樂科班的有私立華岡藝校、國防部國光藝校、臺中私立青年高職及高雄私立育樂高中（已在專業音樂教育高職部分中介紹過）。其他高職均以一般音樂教育的課程施教。

六、專科學校音樂教育

五年制專科學校的一般音樂教育學制與高職相同，只在一年級安排音樂課程，而在這一年的課程設計與教育目標是注重培養、啟發學生對音樂創作的興趣，並突破以往偏重歌唱教材，而忽略了發揮學生創作的潛能。二年制與三年制專科學校則與大學相同未有安排音樂課程。但是依教育部規定各學校可自行開設通識課程。

七、大學音樂教育

大學的音樂教育除通識課中開設有關音樂的課程可選之外，幾乎都是專業音樂教育。由於教育部規定一般大學必須修人文藝術學分，以提高國民文化素質，但限於師資或時間的分配及教學設備的不足，有些學校採應付的態度，隨便安排演講就算是藝術課程，使那些希望多充實藝術修養的學生，失去學習機會。一般大學的教育目標是：

（1）加強音樂教育美感態度之陶冶。

（2）促使生活與音樂藝術之結合、提昇其美感層次。

以上所探討的學制，不分專業或一般，都安排在一般音樂教育的制度中，各級學校的教育目標均大同小異，一般音樂教育課程之安排是由國小三年級到高中二年級、高職及五專一年級、高三是選修，幼稚園與國小一、二年級是唱遊，二專、三專與大學是選修人文藝術學分。專業音樂教育則在各級學校中設研究所、系、科、班等。這是四十餘年來教育部經過多次修改並大力推展的單軌學制。

貳、音樂教育的師資

正常音樂教育的發展，除健全的學制之外，還要有優良的師資，因為教師除了授課，還要規劃所有有關教育的事項，如學制的訂定、設備的設計、課程的安排、教材的編纂等。現階段我國的音樂教育中比較不平均的是師資，因為出國深造的留學生多數偏重於技術的演奏文憑，而音樂教育行政和理論方面的人才所佔的比例太低，因此，現階段若要以理論與實際互動的理念下，來推動音樂教育的話，尚有困難。本文在師資這一節，將分成專業師資與一般師資來探討：

專業教育的師資

現階段大專院校及音樂班的專業音樂教師是由國內外獲得學士、碩士、博士學位的學者擔任，依教育部之規定在大專院校之教師中分為助教、講師、副教授、教授四個不同職等，在這個制度的系統中，學士學位者可兼任助教，碩士學位者任講師，博士學位者任副教授，各職等在升等時需要提出論文著作，經教育部學術審議會審查合格者予以升等。

203

在各音樂班任教的教師一律以講座聘請，並以講座本身的職等做為支付鐘點費的標準，目前各音樂班所聘請的專業教師，以在國外獲得學位或演奏家文憑且未具中學教師資格者居多，附屬於中小學的音樂實驗班，其教師必須具有中學教師資格使能擔任專任教師，因此以講座聘請之教師都以兼任聘用。

「學位」是目前取得大專教師資格的重要條件，因此專業音樂教師這一節有必要分成教師的培育與任用兩方面來探討。

一、專業音樂教師之培育

臺灣光復四十餘年來，音樂水準的提昇雖然趕不上經濟與人口成長的速度，但是單就質與量來評估，可以算是差強人意。專業音樂人才的培育可從國內與國外兩方面培育的來探討：

（1）國內的培育

音樂師資在國內培育的管道已在學制一節裡探討過，政府為了培育音樂專才，在國小、國中、高中普設音樂班，使有志音樂工作的人，從小就可以在國內接受專業訓練，雖然這些音樂班都附設於中小學，很難發揮專業教育應有的功能，但是這些音樂班的設立，使沒有能力付出昂貴學費出國進修的國民，也有機會接受專業的訓練。目前國內除了學前與國小一、二年級沒有音樂的課程之外，從國小三年級一直到大學研究所都有專業的教育來培育專業的師資。

（2）國外的培育

早年在尚未開放的時期，許多有心栽培子女的家長，以各種方式把自己的子女送到國外就讀音樂學院，包括大專畢業生經留學考試、通過資賦優異兒童出國考試、十五歲以前兒童以依親名義、成人以應聘名義等。留學生畢業後所獲得的證書有兩種：

歐洲方面的音樂院為演奏家文憑或師資科證明書以及大學理論類科的學位證書。

美國方面除少數幾個學校與歐洲音樂院同樣制度發給演奏家文憑外，多數學校均發給學位證書。

二、專業音樂教師之任用

留學生回國後，在國內服務的情況可以說全面投入教學行列，幾乎所有獲得演奏家文憑的留學生，在回國後，都放棄演奏生涯而加入教學的陣容。造成這種不正常的現象有下列兩種原因：

（1）演奏家文憑可以比照碩士學位取得講師資格。

（2）國內因普及音樂教育的推展不健全，欣賞音樂會的人口太少，造成演奏家無法依靠演奏會維生。

一般音樂教育的師資

我國一般音樂教育的師資主要是由師範大學與師範學院設置音樂系培育。國立臺灣師範大學（前省立師範學院）音樂系畢業的學生分發到國民中學或高中任教，設有音樂科的臺灣省立臺北師範學院與臺北市立師範學院音樂系畢業的學生分發到國民小學任教。

師範學院音樂系培育國小音樂教師的主要目標是：

（1）建立正確的音樂觀。

（2）充實音樂教學的知能。

（3）培養應用音樂的能力。

（4）啟發創造精神、養成音樂創造能力。

（5）涵育對我國傳統音樂特質的欣賞能力，增進對世界音樂發展的認識。

師範大學音樂系培育中學音樂教師的主要目標是：

（1）培養健全的音樂師資。

（2）培養研究高深音樂學術的人才。

以上三所培育師資的學校所培養出來的人才，大多分發到國中小學去任教，近年來有少數畢業生賠償公費，放棄實習，並提早到國外深造。

結論與建議

一、學制方面：

（1）盡速成立音樂學院和音樂專科學校：採雙軌學制，撤銷高中、國中、國小音樂實驗班，依照個人不同程度到音樂學院或音樂專科學校就讀。

（2）加強專業音樂教育學生的人格教育。

（3）職業學校、三專、二專及高中三年級均應增加音樂課程。

（4）專業音樂教育應實施淘汰制，入學從寬畢業從嚴。

（5）一般音樂教育應加強推展。

（6）建議國小音樂課程：建議國小低年級取消唱遊課改安排音樂課。

二、師資方面

（1）師資的培育方面，除了專業學分外，應加修人文學分以提升高尚的品德。

（2）大專音樂教師之升等，除原有論文著作送審之外，應增加

技術送審，由教師任選。

（3）無論專業或一般之教師，任課時數太重，無法安排充裕時間做更多的研究或進修，建議政府改進。

附錄二：

樂團管理要點

廖年賦

本文係作者應中山大學音樂系邀請，
於該系演講之內容大綱。

一、樂團的定義

數人以上的器樂演奏團體叫做樂團。

二、樂團的種類

樂團有同系樂器所組成的，不同系樂器所組成的，有大編制的，也有小編制等各種不同類型樂團。

（1）同系樂團所組成的有絃樂團、管樂團、豎琴合奏團、口琴合奏團、曼陀林合奏團等。另外還有現在國小的節奏樂團。

（2）不同系樂器所組成的有打擊樂器合奏團、管絃樂團等，近代管絃樂團又稱交響樂團。

三、樂團的紀律

三人以上的眾人，必須要有一些規則讓大家遵守，使得大家在一起不至於有不合理的事情發生。那麼樂團呢？也一樣要有管理的規則。如果一個樂團的演奏人員只具備很高的演奏技巧，而時常不能按時參加練習，或排練中任意交談，影響全體，或隨便進出練習場所等，都可能阻礙全體的進步。所以要使一個樂團有好的水準，除了教練及指揮者之外，就要靠管理樂團規則，並且要嚴格執行管理規則。我們今天所要討論的只限於一般性質的管理規則，均適合於職業的和業餘的樂團。至於職業樂團的團員任用辦法、人事管理辦法、團員支薪辦法、人事考核制度、團員升遷辦法等都不是我們今天所要討論。要討論的幾個要點如下：

（1）排練

（A）守時：

209

　　樂團的排練，最主要的是準時開始按時結束。在眾多不同心情和不同想法的團員中，要使大家能安心的合作練習，只有準時開始按時結束，因為在所規定的排練時間之後，每一位團員都有他們自己的安排，如果開始練習的時間比預定的晚，這樣對準時到場的團員不公平，結束時間如果比預定的晚，對已經有安排私事在結束之後去做的團員造成不便，所以守時是指揮者和全體團員都應該遵守的規則。

　　（B）態度：

　　指揮者與樂團之間應該保持和諧態度，以免造成不愉快現象，而影響到練習的效果。團員對於指揮者所提出之要求應盡力而為，不可因為指揮者之要求過分嚴格而有反抗態度。

　　（C）準備：

　　指揮者對於所要用的樂譜應該事前準備好，並且對於樂曲內容、樂團編制以及人員編排等都要有透徹的瞭解。樂團團員都必須在排練之前半小時（至少十分鐘）到達，並預先將所要排練的曲子練熟，排除個人技術上的困難，以免在整體練習時，為了個人的錯誤浪費團體的時間。

　　（D）調音：

　　調音工作是非常重要的，一個樂團的調音工作做得好，就成功了一半，團員首席在指揮者尚未到達之前，必須把全團的音調準，以便於指揮者到達之後立刻可以開始，以節省團體的排練時間。（至於節奏樂團選購樂器時，就應注意音準問題。）

　　（E）練習：

　　對於一首困難的樂曲或剛開始練的樂曲，絕對要以較慢的速

度練習，某些樂句並不一定各部都有困難，對於這裡樂句應該讓有困難的樂器分部練習，所以分段練，分部練，是指揮者應特別注意的要則。

（F）時間：

練習時間每次以兩小時為宜，並於中間休息十分鐘，讓團員們放鬆一下，再接下去練習，因為長時間練習會造成身心的疲勞，這樣對於效果上只有不利。

（2）演出

（A）舞臺：音樂演奏會在臺上，不像演話劇、舞劇或舞蹈一樣，需要藉重佈景或布幕來加強其效果或演出的內容，所以真正演奏廳的舞臺是沒有佈景設置的（在我國目前尚無真正的演奏廳）。

（B）演出前：在演出之前每位團員應把自己的樂器仔細檢查一遍，並妥為照顧，多注意容易出毛病的地方是否安全無虞。服裝也應該注意整齊，以免造成不雅觀現象。

（C）出場：演奏者在演出之前等候在後臺的出場入口，後臺上燈光一亮即走出舞臺，無論是獨奏或大小型樂團之演出均如此。目前在臺灣的樂團演出均在有布幕之演奏廳舉行演奏會，所以都在布幕裡面就坐完畢，等布幕拉上才開始，這樣是不正確的，因為演奏者的上臺，也是表演的一部分，所以無論是個人演奏或團體演奏均應在光亮的燈光之下步出舞臺。樂團演出時，必須在全體團員就座完畢之後，團員首席隨著出場，代表全體團員向聽眾行禮，最後指揮者才出場。指揮者出場時，全體團員應起立致敬，等指揮者行禮後轉身向著樂團，全體團員方可坐下。

（D）燈光：演出舞臺之燈光必須要非常明亮，目前臺灣的

演出場地，除了臺北的國父紀念館之燈光較具水準之外，其餘均不適合演奏所需要的亮度。舞臺上之燈光如果不夠亮者，會使聽眾失去視、聽同時享受的感覺，而也會影響演出效果。演奏會之舞臺絕對避免使用彩色燈光，有許多演出場地的舞臺管理員為了表示好意，還特別為演奏者開啟彩色燈光，反而破壞了音樂演奏上之效果。這裡我特別告訴大家的是，彩色燈光是為話劇、歌劇、舞劇及舞蹈等之演出而設置的。

（E）舞臺管理：所謂舞臺管理並非指演出場地的舞臺管理員，而是演出團體本身所設立的舞臺管理制度，並指派專人管理，也就是演出前後的指揮者，所以要演出成功與否，這位舞臺管理的關係非常重要。舞臺管理必須在演出前控制全體演員，使全體演員在演出前進入情況，並檢查所有必須在演出前準備好的事項，直到出場為止。演員退場之後仍由舞臺管理負責控制，使得不至於混亂。嚴格地說，在演出前後，所有舞臺的進出或可能發生的事都必須由舞臺管理控制。因此我再三強調演出的成功與否，是跟舞臺管理有密切的關聯。

（F）服裝：演出服裝是一種禮貌的表現，並不一定要穿全套禮服，因為臺灣是亞熱帶地區，除了冬天能夠穿全套禮服之外，其餘的季節就較難穿，因為演出時，如果服裝使得感覺不舒適，將嚴重影響演出的情緒，所以服裝不應太拘形式，只要全體服裝整齊，就能表現出禮貌。

（G）指揮：一隻指揮棒必須要有權威控制交響樂團之演奏會全局，他能使全體演奏者的注意力集中在指揮棒的尖端，但是如何使這隻指揮棒變成有生命而且有權威呢？這當然是與以前所學的指揮技巧及常識等等有種種密切的關係，指揮者除了善加運

用從前所學，任演奏時應全神貫注指揮棒，使指揮棒成為有生命的東西。

（H）指揮臺：指揮臺的高低不太受人重視，有的指揮為了表示威風，特別喜歡把指揮臺墊得很高，其實指揮臺的高低跟指揮者之高矮有關係，站得太高，後排之演奏者容易看到，但是前排之演奏者無法一邊看譜一邊抬頭看指揮，站得太低，前排之演奏者容易看到，但是後排的演奏者卻無法看到。所以指揮臺之運用必須顧到指揮者之高矮和樂團編制之大小，使得大家都能看到指揮而不致產生其他缺點為原則。

（I）譜架：指揮者必須看譜指揮時，所用的譜架不可過高，以免影響雙手的高度，及影響指揮與演奏者之間的交流。

廖年賦生平大事紀

黃靖雅、黃于真 製表

西元年	昭和或民國	年齡	個人與家庭	音樂生涯重要記事	相關重要事件
1932	昭和7	0	5月5日誕生於臺北縣土城庄柑林碑。		
1937	昭和12	5			陳盧寧出生。
1938	昭和13	6	母親去世（1895年生，43歲）。		
1939	昭和14	7	土城公學校入學。		
1945	民34	13	土城公學校畢業。		臺灣光復。省交前身「臺灣省警備司令部交響樂團」成立。
1946	民35	14	臺北縣立板橋初級中學入學。		師大前身「臺灣省立師範學院」成立。
1948	民37	16	父親去世（1877年生，71歲）。		北師增設「音樂師範科」。
1949	民38	17	板橋初級中學畢業。北師音樂師範科入學。隨康謳學習小提琴。		戴粹倫來臺任省立師範學院音樂系主任。陳盧寧舉家從福建遷臺。國民政府自大陸撤退至臺灣。
1952	民41	20	隨王沛倫學習小提琴。北師音樂師範科畢業。任教於大豐國民學校。	參加臺灣廣播電臺樂團，至北師畢業為止。	
1953	民42	21	任教於臺北空軍子弟學校。結識陳盧寧（16歲）。		
1954	民43	22	開始隨戴粹倫學習小提琴（至1971年左右為止）。	參與編纂正中書局出版《音樂課本》。	
1955	民44	23	辭去空小教職。	進入省交擔任第一小提琴（至1973）。	藝專前身「國立藝術學校」成立。

214

西元,年	昭和或民國	年齡	個人與家庭	音樂生涯重要記事	相關重要事件
1957	民46	25	與陳盧寧結婚。		
1958	民47	26	長女廖嘉齡出生。		Thor Johnson來臺指揮省交三個月。
1959	民48	27	11月長子廖嘉言出生。		6月戴粹倫兼任省交團長及指揮。
1960	民49	28			藝專改制為「國立臺灣藝術專科學校」。
1961	民50	29	次子廖嘉弘出生。		
1962	民51	30	陳盧寧赴日本修習鋼琴。		
1963	民52	31		出版《少年兒童歌謠》。 7月,《少年兒童歌謠》獲「教育部優良兒童讀物第一獎」。 參與編纂翰墨林出版社出版《音樂課本》。	文化大學前身「中國文化學院」成立。 蕭滋來臺。
1966	民55	34	開始隨蕭滋學指揮。	完成管絃樂作品《中國組曲》,11月13日於國際學舍首演。	
1968	民57	36		5月5日成立「世紀學生管絃樂團」,5月17日於臺北國際學舍舉行首場音樂會。 管絃樂作品《中國組曲》於6月獲「教育部五十六年度文藝獎」。	
1969	民58	37		任省交演奏部主任。	
1970	民59	38		8月指揮「世紀」首度訪日演出,獲日方主辦單位頒贈紀念獎座。返國後,再獲教育部頒贈獎牌。	

西元年	昭和或民國	年齡	個人與家庭	音樂生涯重要記事	相關重要事件
1971	民60	39		3月指揮「世紀」二度訪日演出。	戴粹倫辭去省交團長職務。
1972	民61	40		辭去省交職務。於中國文化學院兼任，教授小提琴。3月指揮「世紀」三度訪日演出。8月10-16日指揮「世紀」演出（四度訪日及首度訪韓）。	省交團址遷至臺中市。
1973	民62	41		「世紀學生管弦樂團」改組為「臺北世紀交響樂團」，下設「幼年隊」及「少年隊」。	戴粹倫於師大退休赴美。
1974	民63	42		8月14日至9月3日指揮「世紀」首度訪美演出。	
1975	民64	43	長子廖嘉言因血癌去世。	歌劇《托斯卡》臺灣首演，1月6-7日指揮「世紀」於國父紀念館演出。7月31日至9月5日指揮「世紀」首度訪歐演出，赴英參加「1975年國際青少年交響樂團與表演藝術節」暨訪歐巡演。	蕭滋退休。Hans Swarowsky去世。
1976	民65	44	9月至維也納考察，以旁聽生的身份進入國立維也納音樂院，向Karl Österreicher 學習指揮。12月以應聘方式，將全家帶至維也納。廖嘉齡進入奧地利國立維也納音樂院就讀。	成立「財團法人世紀音樂基金會」。7月19日至8月10日，「世紀」代表臺北市民參加美國建國二百週年慶祝活動暨訪美演出（二度訪美），回程過境日本演出（五度訪日）。	

西元年	昭和或民國	年齡	個人與家庭	音樂生涯重要記事	相關重要事件
1977	民66	45	廖嘉弘進入奧地利國立維也納音樂院就讀。	自維也納返國，獲聘專任於藝專，兼任藝專交響樂團指揮。	
1978	民67	46		7月指揮藝專交響樂團菁英組成「藝專弦樂團」，參加維也納「1978國際青年音樂節交響樂比賽」，榮獲第二獎。 8月至蘇格蘭亞伯丁參加「國際青少年交響樂節」，甚獲好評。 之後至歐美不同國家巡迴演出。	行政院於1978年11月2日通過開放觀光護照，自1979年元月一日起，准許國人出國觀光。
1979	民68	47		完成為弦樂合奏與打擊樂器的作品《法雨鼓韻》。 古典芭蕾舞劇《吉賽兒》現場伴奏，1月13-14日指揮「世紀交響樂團」於國父紀念館演出。	
1980	民69	48		7月指揮「世紀」菁英組成「臺北弦樂團」二度訪歐演出，遠赴維也納參加「1980年維也納國際青年音樂節」交響樂比賽暨訪歐巡演，榮獲管絃樂組首獎，於比賽中演出廖年賦作品《法雨鼓韻》。 返國後，再獲教育部頒贈獎狀。	

西元年	昭和或民國	年齡	個人與家庭	音樂生涯重要記事	相關重要事件
1981	民70	49	陳盧寧赴維也納進修。	國人作品芭蕾舞劇《龍宮奇緣》首次演出，12月18-19日指揮「藝專管絃樂團」於國父紀念館，24-25日於高雄中正文化中心至德堂，27日於臺中中興堂。「世紀」新設「成人隊」。	戴粹倫去世。
1982	民71	50	於臺師大音樂研究所兼任（至2008）。	10月8日指揮「藝專管絃樂團」於國父紀念館「管絃樂之夜」文建會首屆文藝季樂展節目演出國人作品。	國立藝術學院成立。
1983	民72	51	專任藝專音樂科科主任（至1989）。		
1984	民73	52	廖嘉齡與任韋光（Wolfgang Renner）結婚。		
1985	民74	53	陳盧寧自維也納表演藝術學院畢業。	7月指揮「世紀」第三度訪歐演出。	
1986	民75	54			「聯合實驗管弦樂團」成立。
1987	民76	55	廖嘉弘獲得維也納音樂院演奏家文憑及藝術碩士。外孫女任育萱（Julia Renner）出生於維也納。		
1988	民77	56	升等教授。陳盧寧赴美國芳邦音樂院就讀。	兼任「聯合實驗管絃樂團」駐團副團長（至1994）。	蕭滋去世。
1989	民78	57	6月，陳盧寧獲芳邦音樂院碩士學位。	2至3月指揮「藝專交響樂團」出訪美東巡演，3月3日於波士頓學院「1989年波士頓國際音樂教育家會議」（The Music Educators National Conference）擔任開幕式演出，獲頒傑出演奏證書。	

西元年	昭和或民國	年齡	個人與家庭	音樂生涯重要記事	相關重要事件
1990	民79	58	9月1日赴美進修指揮。	任「臺北縣交響樂團」音樂總監暨指揮。	
1991	民80	59	6月5日榮獲美國紐約市立大學布魯克林學院音樂碩士學位。		
1993	民82	61		世紀接受文建會的委託,辦理「第一屆音樂傳播藝術人才研習班」。 「世紀」再度改組,從學生樂團正式轉變為專業樂團,以「成人隊」為母團,其中另組「演奏家室內樂團」,並另設學生樂團,分兒童、少年、青少年以及青年四個等級。	
1994	民83	62		兼任「國家音樂廳交響樂團」藝術副團長(至1997)。	藝專升格「國立臺灣藝術學院」。 聯管改制「國家音樂廳交響樂團」。
1995	民84	63	廖嘉弘返臺任教師大。		
1997	民86	65	11月獲北師傑出校友榮譽狀及北師之光獎座。	世紀接受文建會委託,辦理「第二屆音樂傳播藝術人才研習班」。	
1998	民87	66		12月,臺北世紀交響樂團獲文建會頒為「88年度傑出演藝團隊」。	
2001	民90	69			國立臺灣藝術學院升格「國立臺灣藝術大學」。 藝術學院升格「國立臺北藝術大學」。

西元年	昭和或民國	年齡	個人與家庭	音樂生涯重要記事	相關重要事件
2002	民91	70	自藝專退休，轉兼任。		
2003	民92	71			康謳去世。
2005	民94	73			「國家音樂廳交響樂團」改制「國家交響樂團」。
2007	民96	75	5月獲板中第二屆傑出校友獎座。	成立「臺北縣交響樂團」（2010改名「新北市交響樂團」）為民間團體，任團長。	
2008	民97	76	頸椎手術。	世紀創團40年，發行貝多芬九大交響曲錄音。	
2009	民98	77	榮獲第十三屆國家文藝獎，為首位獲獎之樂團指揮家。		
2012	民101	80	腰椎手術。		
2013	民102	81	7月8日於國家音樂廳指揮樂團與合唱團演出自己的兒歌創作。		

廖年賦歌謠創作一覽表

黃靖雅 製表

排序方式說明：

（1） 1-24首依《少年兒童歌謠》目錄順序排列。25-30首另依出版時間順序排列。

（2） 第25首《貓捉老鼠》在音樂課本上標示為「蕭璧珠 曲」，係廖年賦徵得蕭璧珠同意後，借用其名發表。

編號	曲名	出版資訊		
		《新選歌謠》	《少年兒童歌謠》	音樂課本
1	《小鳥》	—	（1963年2月）	六下《音樂課本》第八冊，臺北（中國兒童）1964年3月，14。
2	《紅薔薇》	—	（1963年2月）	—
3	《小蜜蜂》	- -	（1963年2月）	—
4	《送征衣》*	45期（1955年9月）	（1963年2月）	—
5	《螞蟻王 螞蟻兵》	19期（1953年7月）	（1963年2月）	四上《音樂課本》第三冊，臺北（翰墨林）1963年8月，24。
6	《哈哈笑》	—	（1963年2月）	—
7	《螢火蟲》	—	（1963年2月）	—
8	《快樂的仙鄉》	—	（1963年2月）	—
9	《小公雞》	—	（1963年2月）	—
10	《剪指甲》	48期（1955年12月）	（1963年2月）	—
11	《小星星》	17期（1953年5月）	（1963年2月）	三上《國民學校音樂課本》第一冊，臺北（臺灣兒童書局）1959年9月，6。
12	《蝴蝶飛》	47期（1955年11月）	（1963年2月）	—
13	《柳葉》	—	（1963年2月）	四下《音樂課本》第四冊，臺北（翰墨林）1963年8月，21。

＊《送征衣》於2012年全音樂譜出版社出版時改為《送錦衣》。

編號	曲名	出版資訊		
		《新選歌謠》	《少年兒童歌謠》	音樂課本
14	《太陽告訴我》	19期（1953年7月）	（1963年2月）	—
16	《蛙聲》	—	（1963年2月）	—
17	《月夜》	—	（1963年2月）	—
18	《稻草公公》	—	（1963年2月）	五下《音樂課本》第六冊，臺北（翰墨林）1963年8月，20。
19	《漁舟》	—	（1963年2月）	—
20	《牛和馬》	—	（1963年2月）	三上《音樂課本》第一冊，臺北（翰墨林）1963年8月，20。
21	《霜花》	—	（1963年2月）	—
22	《小金魚》	—	（1963年2月）	四上《音樂課本》第三冊，臺北（翰墨林）1963年8月，23。
23	《幾隻小鳥》	—	（1963年2月）	—
24	《晚景》	—	（1963年2月）	—
25	《貓捉老鼠》	—	—	《音樂課本》第二冊，臺北（正中）1955年1月，21。
26	《聯合國日》	—	—	《音樂課本》第三冊，臺北（正中）1954年7月，8。《音樂課本》第五冊，臺北（正中）1954年7月，21。
27	《建設新中國》（改編）	—	—	四上《音樂課本》第三冊，臺北（翰墨林）1963年8月，14。
28	《青蛙》（改編）	—	—	四下《音樂課本》第四冊，臺北（翰墨林）1963年8月，18。
29	《互助》（改編）	—	—	五上《音樂課本》第五冊，臺北（翰墨林）1963年8月，4。
30	《唱唱唱》（改編）	—	—	五上《音樂課本》第五冊，臺北（翰墨林）1963年8月，14。

國家圖書館出版品預行編目（CIP）資料

走一個世紀的音樂路－廖年賦傳 / 羅基敏著. -- 初
版. -- 臺北市 : 信實文化行銷, 2014.11
面； 公分
ISBN 978-986-5767-44-0（平裝附光碟片）

1. 廖年賦　2. 指揮家　3. 臺灣傳記

910.9933　　　　　　　　　　　　　103021245

What's Music

走一個世紀的音樂路——廖年賦傳

作者　　　羅基敏
總編輯　　許汝紘
副總編輯　楊文玄
編輯　　　黃暐婷
美術編輯　楊詠棠
行銷企劃　陳威佑
發行　　　許麗雪
出版　　　信實文化行銷有限公司
地址　　　台北市大安區忠孝東路四段 341 號 11 樓之三
電話　　　（02）2740-3939
傳真　　　（02）2777-1413
網址　　　www.whats.com.tw
E-Mail　　service@whats.com.tw
Facebook　https://www.facebook.com/whats.com.tw
劃撥帳號　50040687 信實文化行銷有限公司

印刷　　　彩之坊科技股份有限公司
地址　　　新北市中和區中山路二段 323 號
電話　　　（02）2243-3233

總經銷　　高見文化行銷股份有限公司
地址　　　新北市樹林區佳園路二段 70-1 號
電話　　　（02）2668-9005

2014 年 11 月 初版
定價　新台幣350元

更多書籍介紹、活動訊息，請上網輸入關鍵字　華滋出版　搜尋

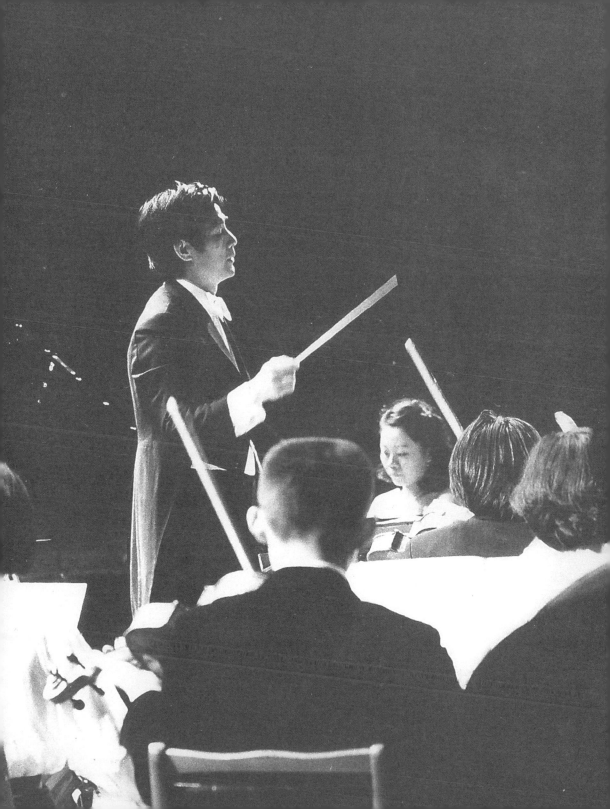

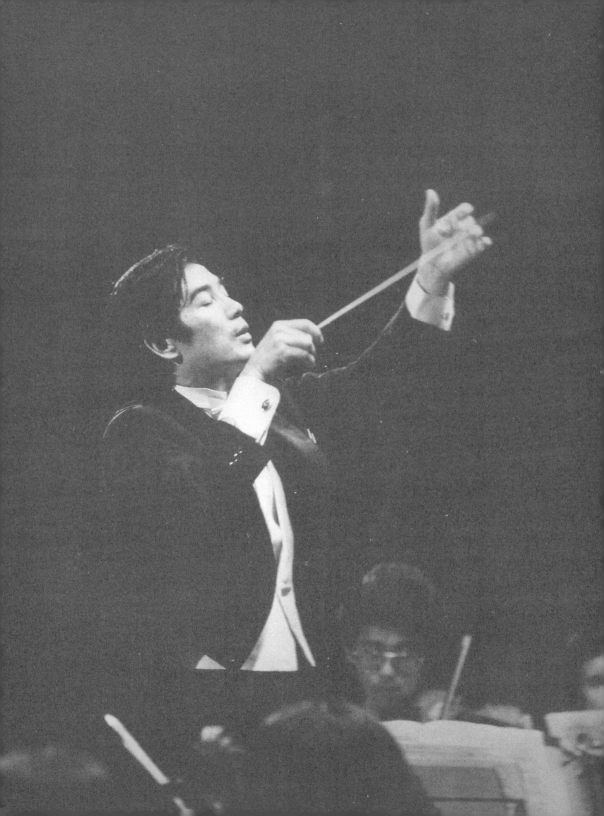